Guitar Shop

六弦百貨店精選④
GUITAR SHOP SPECIAL COLLECTION

潘尚文 編著

🎸一次收藏32首獨立樂團歷年最經典歌曲🎸

茄子蛋、逃跑計劃、草東沒有派對、老王樂隊、滅火器、麋先生……

🎸精采收錄16首絕佳吉他編曲流行彈唱歌曲🎸

獅子合唱團、盧廣仲、周杰倫、五月天……

FOLK ROCK

目錄 CONTENTS

※為方便學習者能隨時觀看演奏示範影片,本書每首歌曲皆附有二維碼(QRcode),可利用行動裝置掃描之,即能連結到相對應的歌曲MV。

本書使用符號與技巧解說

 Key

原曲調號。在本書中均記錄唱片原曲的原調。

 Rhythm

歌曲音樂中的節奏形態。

 Play

彈奏調號。即表示本曲使用此調來彈奏。

 Picking

刷 Chord 的彈奏形態。

 Capo

移調夾所夾的琴格數。

 Fingers

歌曲彈奏時所使用的指法。

 Tempo

節奏速度。〔♩=N〕表示歌曲彈奏速度為每分鐘 N 拍。

 Tune

調弦法。

常見範例：

Key ： E Play ： D Capo ： 2 Rhythm ： Slow Soul Tempo ： 4/4 ♩=72	左例中表示歌曲為 E 大調，但有時我們考慮彈奏的方便及技巧的使用，可使用別的調來彈奏。 好，如果我們使用 D 大調來彈奏，將移調夾夾在第 2 格，可得與原曲一樣之 E 大調，此時歌曲彈奏速度為每分鐘 72 拍。彈奏的節奏為 Slow Soul。

常見譜上記號：

記號	說明
‖ ‖	小節線。
‖ ‖	樂句線，通常我們以4小節或8小節稱之。
‖: :‖	Repeat，反覆彈唱記號。
D.C.	Da Capo，從頭彈起。
𝄋 或 *D.S.*	Da Seqnue，從另一個 𝄋 處再彈一次。
D.C. N/R	D.C. No/Repeat，從頭彈起，遇反覆記號則不須反覆彈奏。
𝄋 N/R	𝄋 No/Repeat，從另一個 𝄋 處再彈一次，遇反覆記號則不須反覆彈奏。
⊕	Coda，跳至下一個Coda彈奏至結束。
Fine	結束彈奏記號。
Rit	Ritardando，指速度漸次徐緩地漸慢。
F.O.	Fade Out，聲音逐漸消失。
Ad-lib.	即興創意演奏。

樂譜範例：

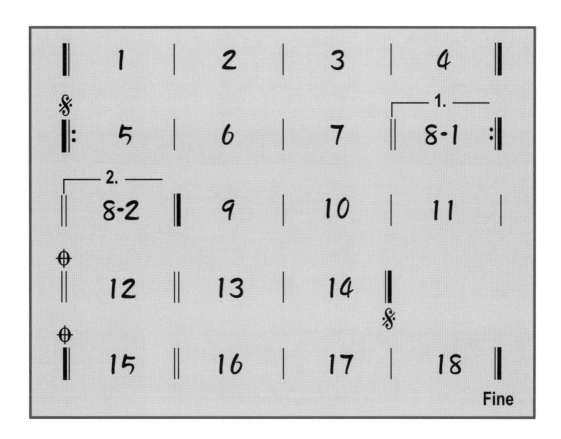

　　在採譜製譜過程中，為了要節省視譜的時間及縮短版面大小，我們將使用一些特殊符號來連接每一個樂句。在上例中，是一個比較常見之歌曲進行模式，歌曲中1至4小節為前奏，第5小節出現一反覆記號，但我們必須找到下一個反覆記號來做反覆彈奏，所以當我們彈奏至 8-1 小節時，須接回第5小節繼續彈奏。但有時反覆彈奏時，旋律會不一樣，所以我們就把不一樣的地方另外寫出來，如 8-2 小節；並在小節的上方標示出彈奏的順序。

　　歌曲中9至12小節為副歌，13到14小節為間奏，在第14小節樂句線下可看到𝄋記號，此時我們就尋找另一個𝄋記號來做反覆彈奏，如果在𝄋記號後沒有特別註明No/Repeat，那我們將再把第一遍歌中，有反覆的地方再彈一次，直到出現有⊕記號。

　　最後，我們就往下尋找另一個⊕記號演奏至 Fine 結束。

　　有時我們會將歌曲的最後一小節寫在⊕的第1小節，如上例中之12小節和15小節，這樣做更能清楚看出歌與尾奏間的銜接情況。

演奏順序： 1→4　　5→8-1　　5→7→8-2　9→14
　　　　　　5→8-1　　5→7→8-2　9→11　　15→18

彈奏記號 & 技巧解說：

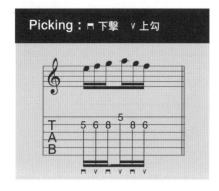

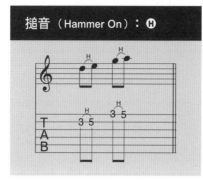

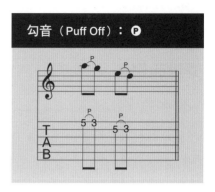

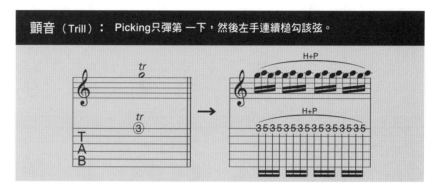

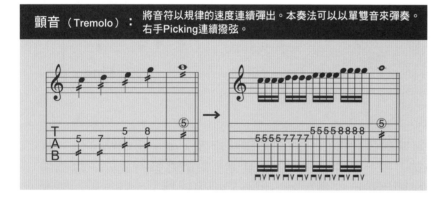

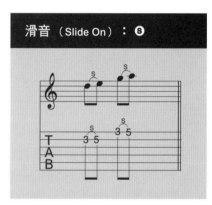

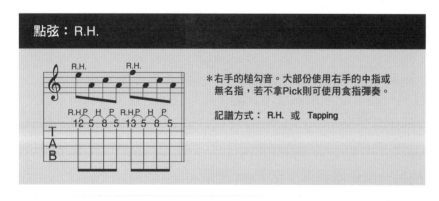

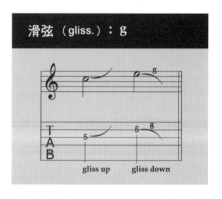

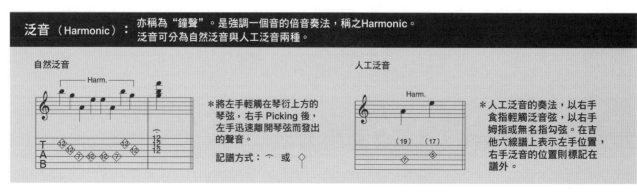

推弦（Chocking）：將一個音Picking之後，把按著的弦往上推或往下拉而改變音程的彈奏方式。在推弦時其音程會有1/4音、半音、全音、全半音、甚至2全音的音程出現。

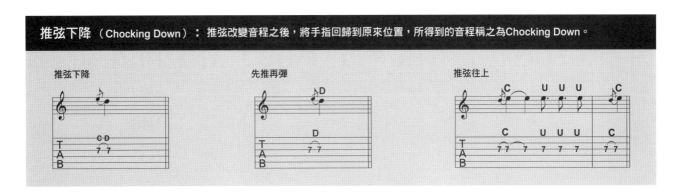

推弦下降（Chocking Down）：推弦改變音程之後，將手指回歸到原來位置，所得到的音程稱之為Chocking Down。

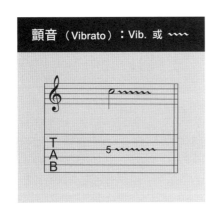
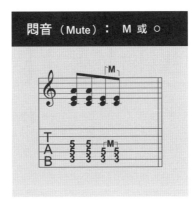
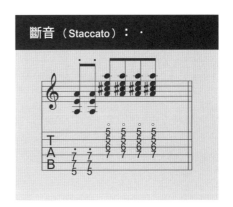

各類樂器簡寫對照：

樂器	簡寫	樂器	簡寫
鋼琴	PN.	電鋼琴	EPN.
空心吉他	AGT.	電吉他	EGT.
古典吉他	CGT.	歌聲	Vo.
弦樂	Strings	鼓	Dr.
小提琴	Vol.	貝士	Bs.
電子琴	Org.	長笛	Fl.
魔音琴/合成樂器	Syn.	口白	OS.
薩克斯風	Sax.	小喇叭	TP.
分散和弦	APG.	管樂	Brass

體 面

電影《前任3：再見前任》插曲

 Slow Soul 4/4 ♩ = 85

| Key | B♭ | Play | G | Capo | 3 | Rhythm | Slow Soul | Tempo | 4/4 ♩ = 85 |

goo.gl/yGgdNM

演唱 / 于文文　詞 / 唐恬　曲 / 于文文

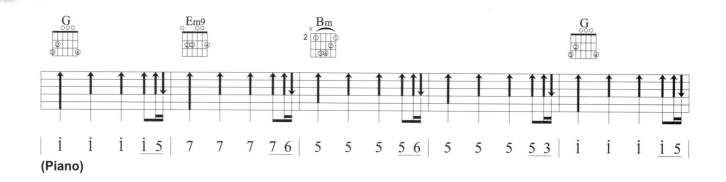

(Piano)

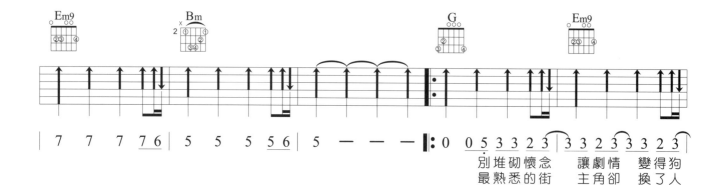

別堆砌懷念　讓劇情　變得狗
最熟悉的街　主角卻　換了人

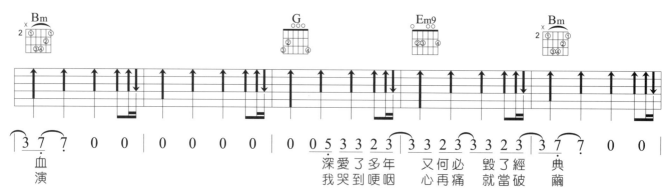

血　演
深愛了多年　又何必　毀了經　典
我哭到哽咽　心再痛　就當破　繭

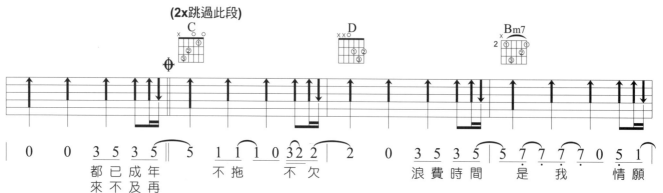

(2x跳過此段)

都已成年　不拖　不欠　浪費時間　是　我　情願
來不及再

OP：The Orchard Music

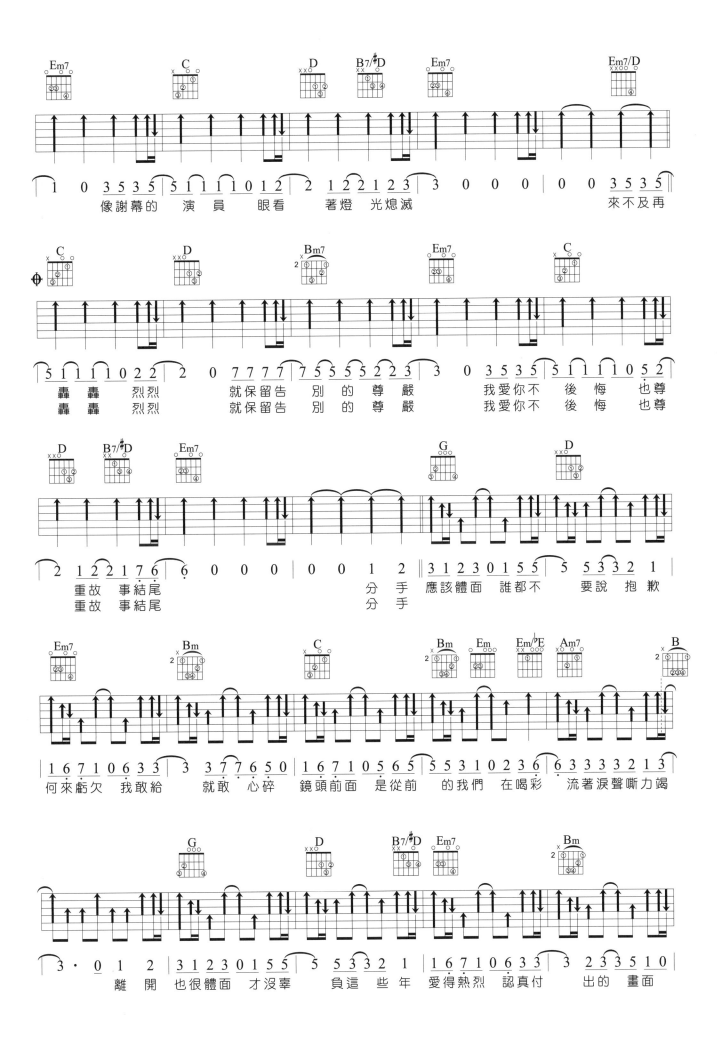

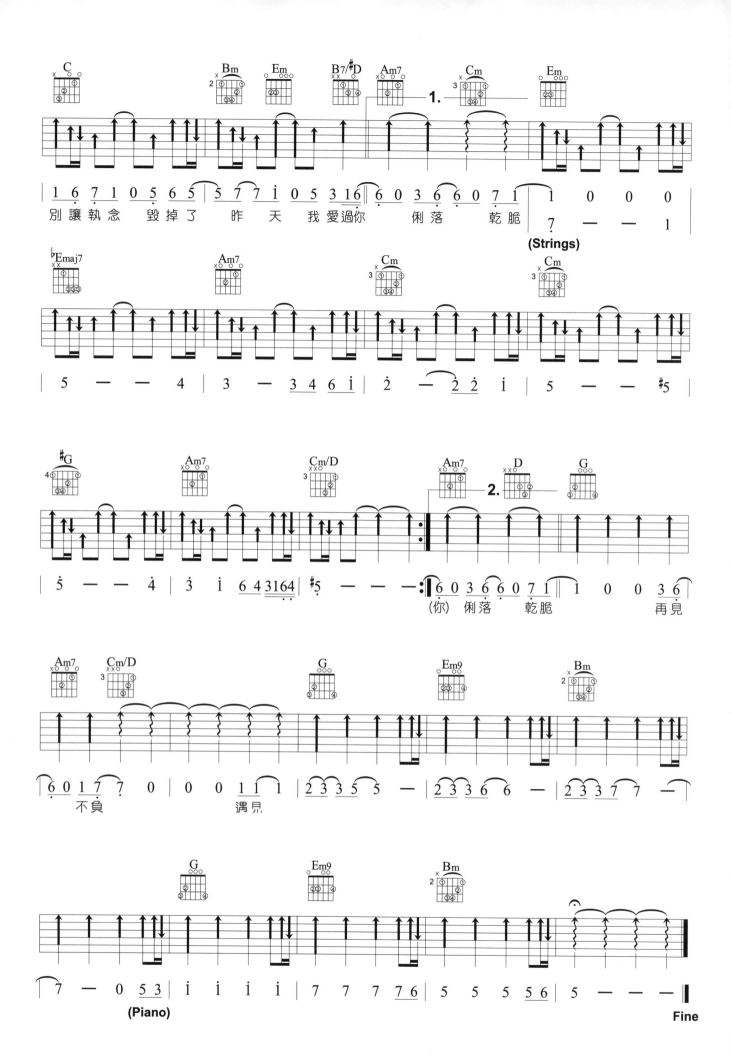

忘 課

電視劇《前男友不是人》片尾曲

彈奏參考
goo.gl/t4zYXT

演唱 / 楊丞琳　詞 / 龔佳城　曲 / 鄭宇界

Key: E♭　Play: D　Capo: 1　Tempo: 4/4 ♩ = 124　Tune: Drop D (DADGBE)

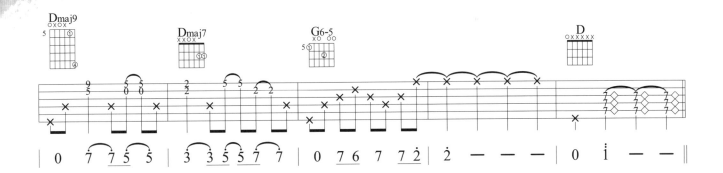

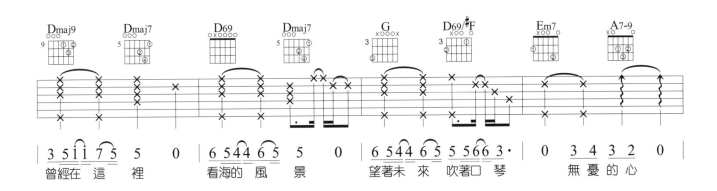

曾經在這裡　看海的風　景　望著未來 吹著口 琴　無憂的心

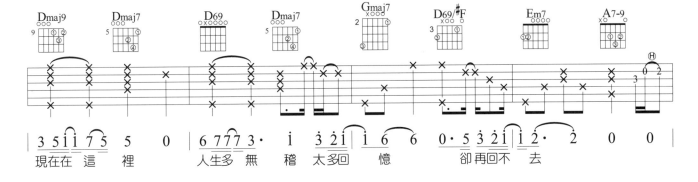

現在在這裡　人生多無　稽 太多回 憶　卻 再回不 去

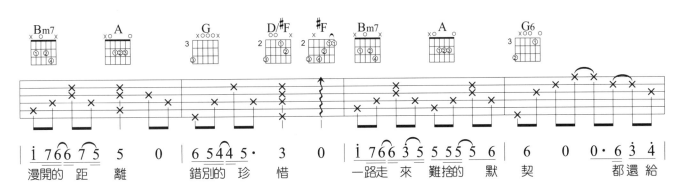

漫開的 距 離　錯別的 珍 惜　一路走 來 難捨的 默 契　都還 給

OP：北京大石音樂版權有限公司
SP：大潮音樂經紀有限公司

11

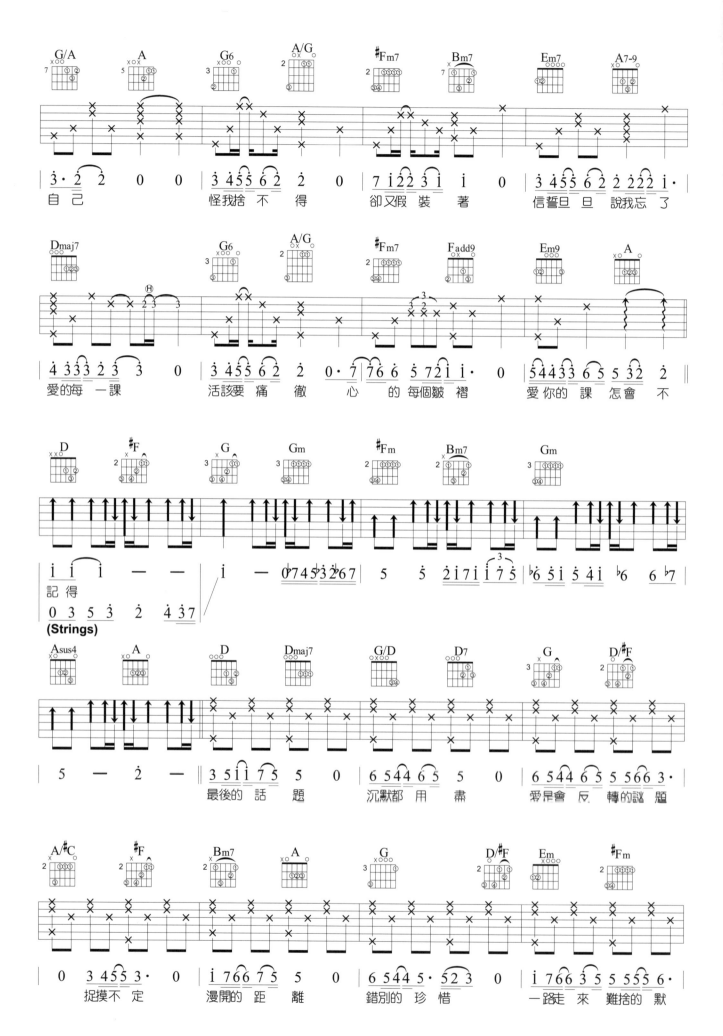

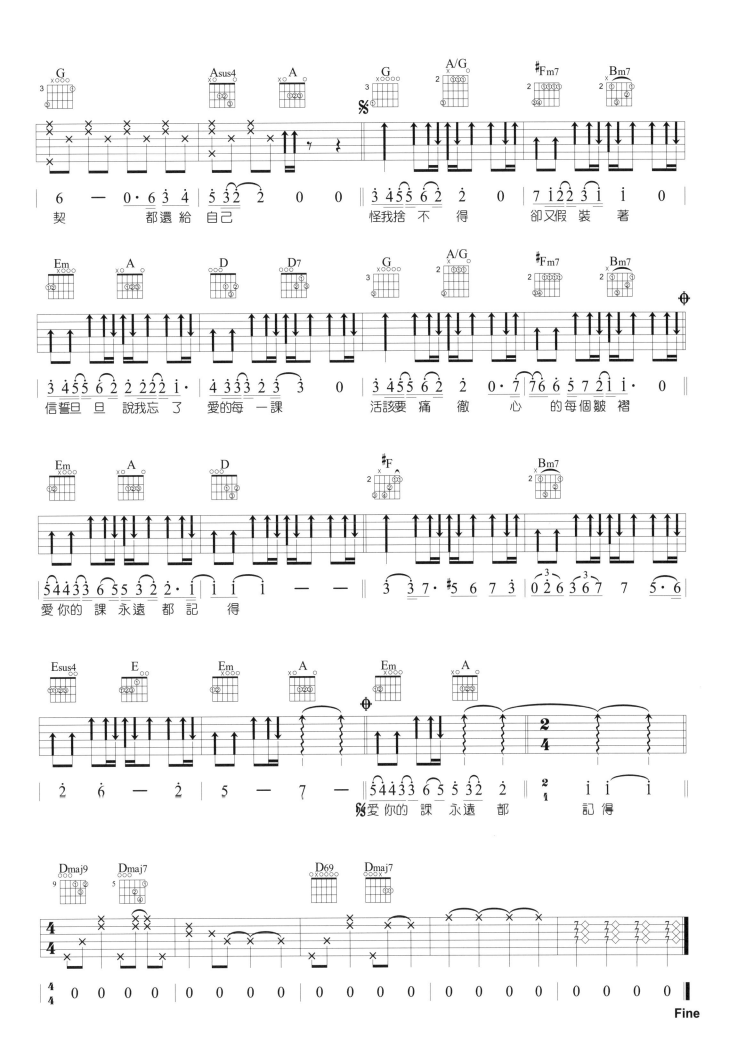

無 窮

韓劇《當你沉睡時》片頭曲、電視劇《我的男孩》、《沒有名字的女人》插曲

 C C 4/4 ♩ = 54

演唱 / 吳汶芳　詞曲 / 吳汶芳

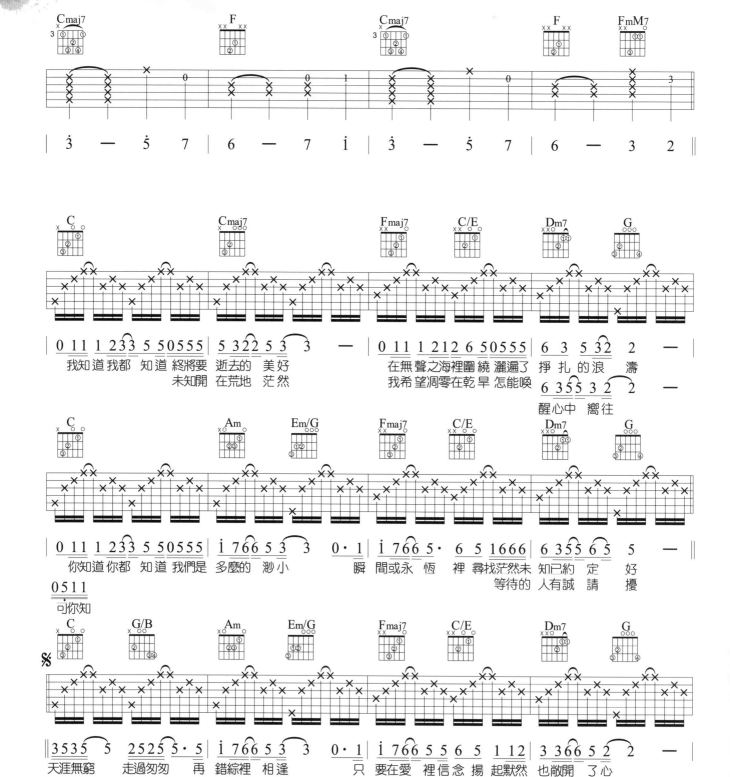

OP：Linfair Music Publishing Ltd. 福茂著作權
SP：Linfair Music Publishing Ltd. 福茂著作權

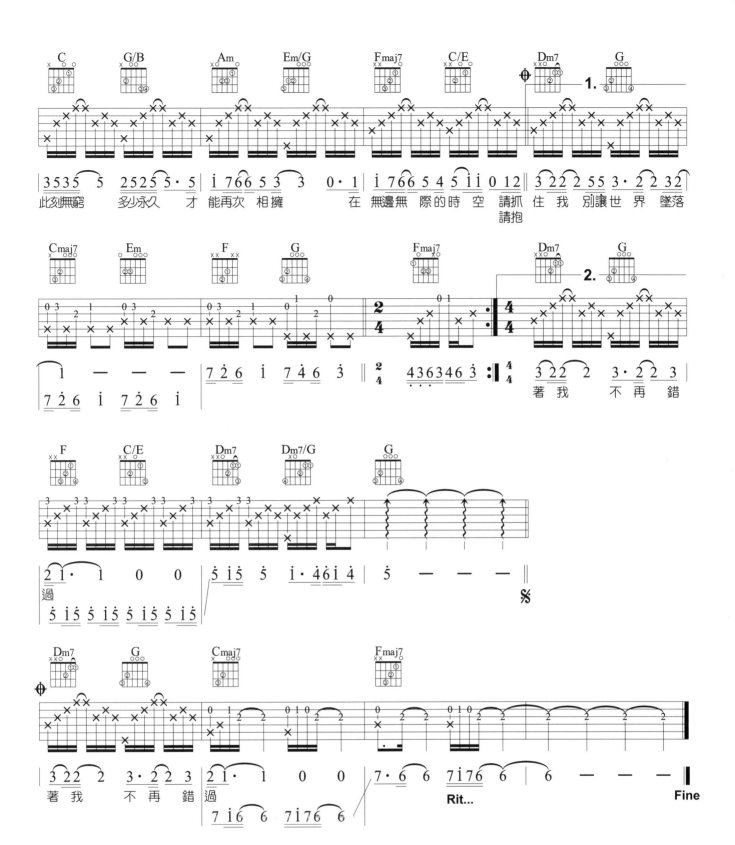

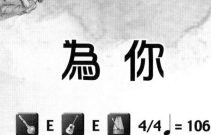

為 你

Key E Play E Tempo 4/4 ♩= 106

演唱 / 獅子合唱團 詞曲 / 蕭敬騰

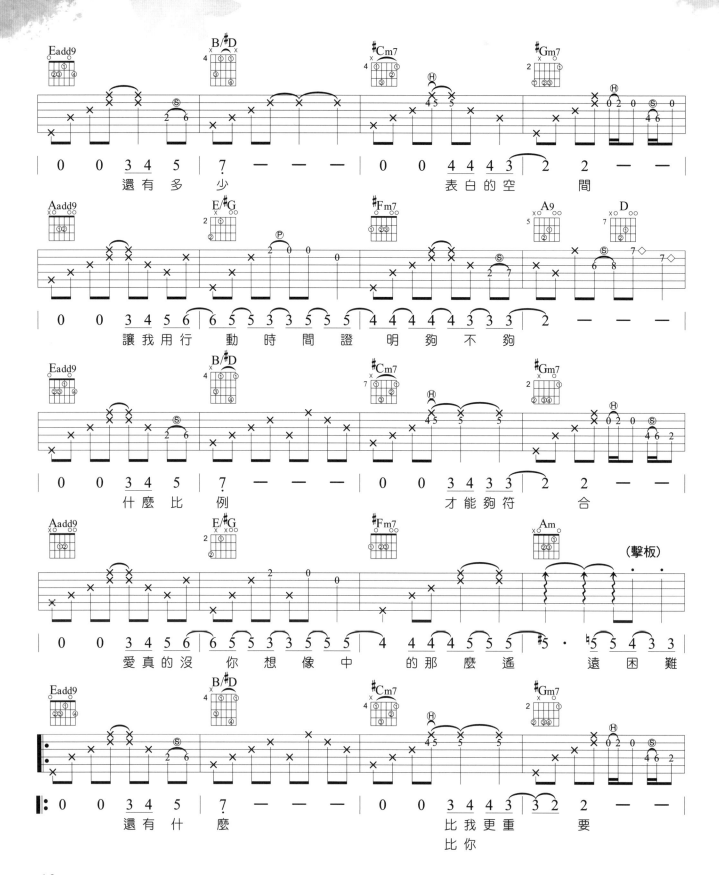

OP：UNIVERSAL MUSIC PUBLISHING LTD

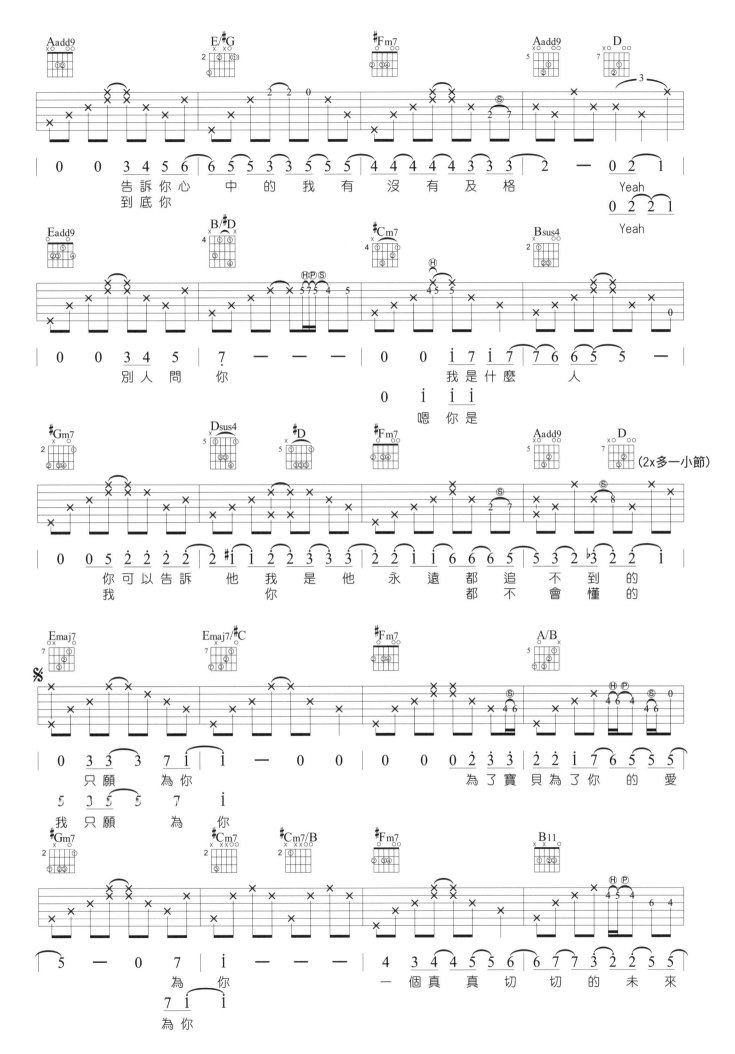

17

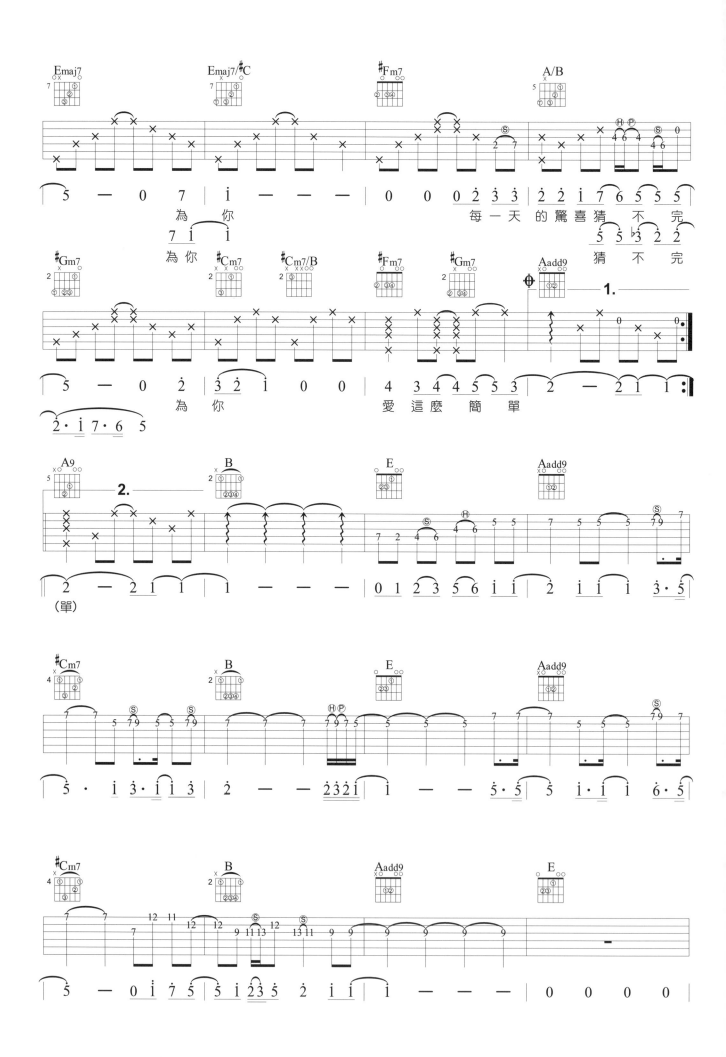

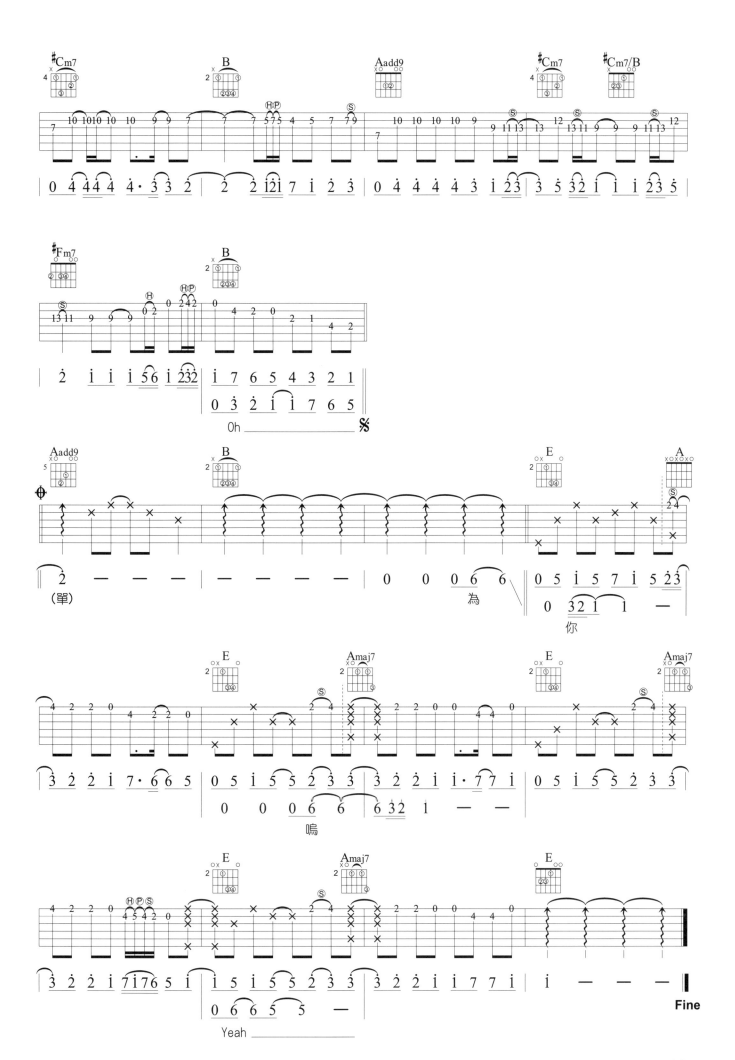

追光者

電視劇《夏至未至》插曲

goo.gl/QaTikR

演唱 / 岑寧兒　詞 / 唐恬　曲 / 馬敬

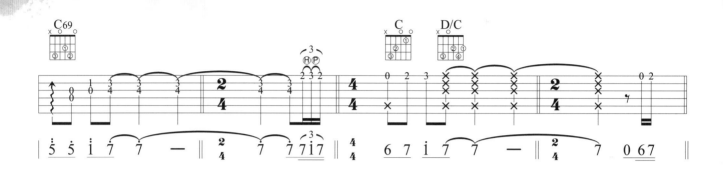

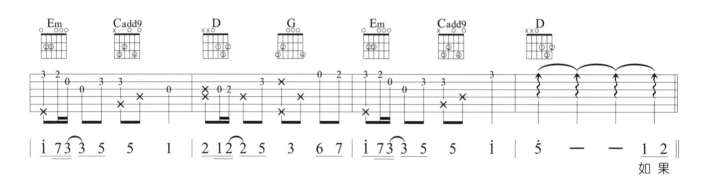

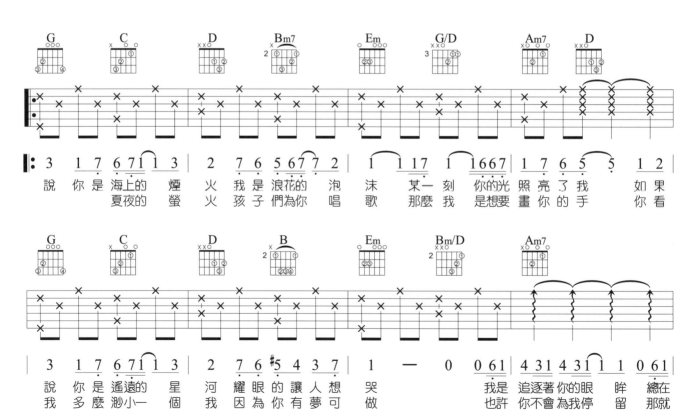

說　你是海上的　煙　火　我是浪花的　泡　沫　某一刻　你的光　照亮了我　　　如果
夏夜的　螢　火　孩子們為你　唱　歌　那麼我　是想要　畫你的手　　　你看

說　你是遙遠的　星　河　耀眼的讓人想　哭　　　我是　追逐著你的眼　眸　總在
我　多麼渺小一　個　我因為你有夢可　做　　　也許　你不會為我停　留　那就

OP：北京聽見時代娛樂傳媒有限公司

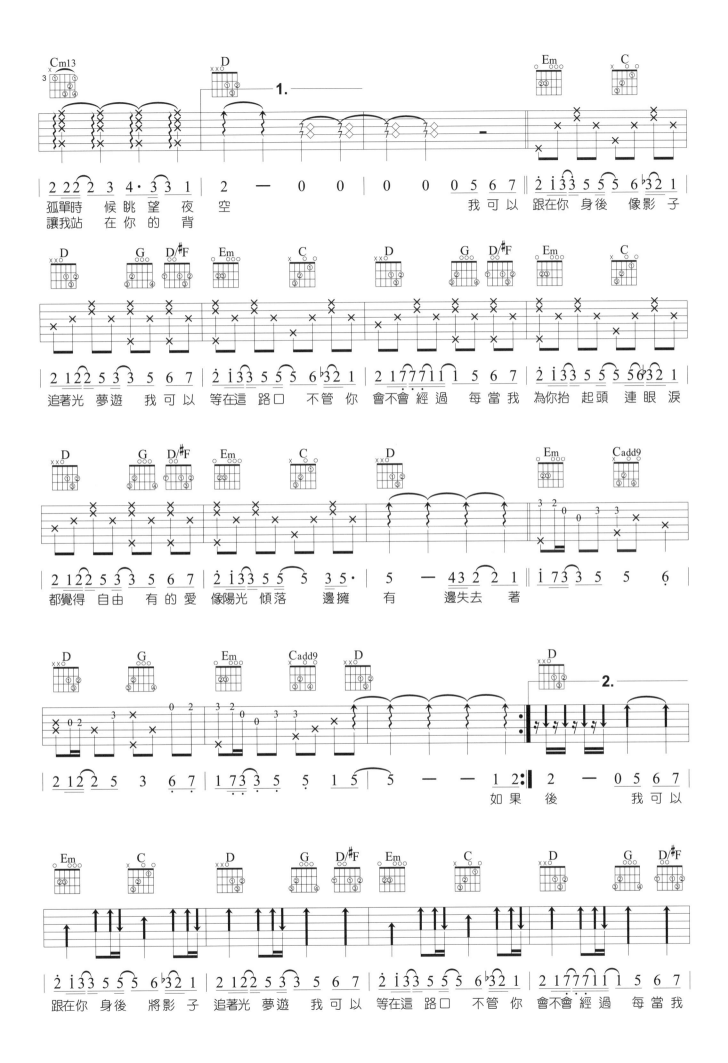

21

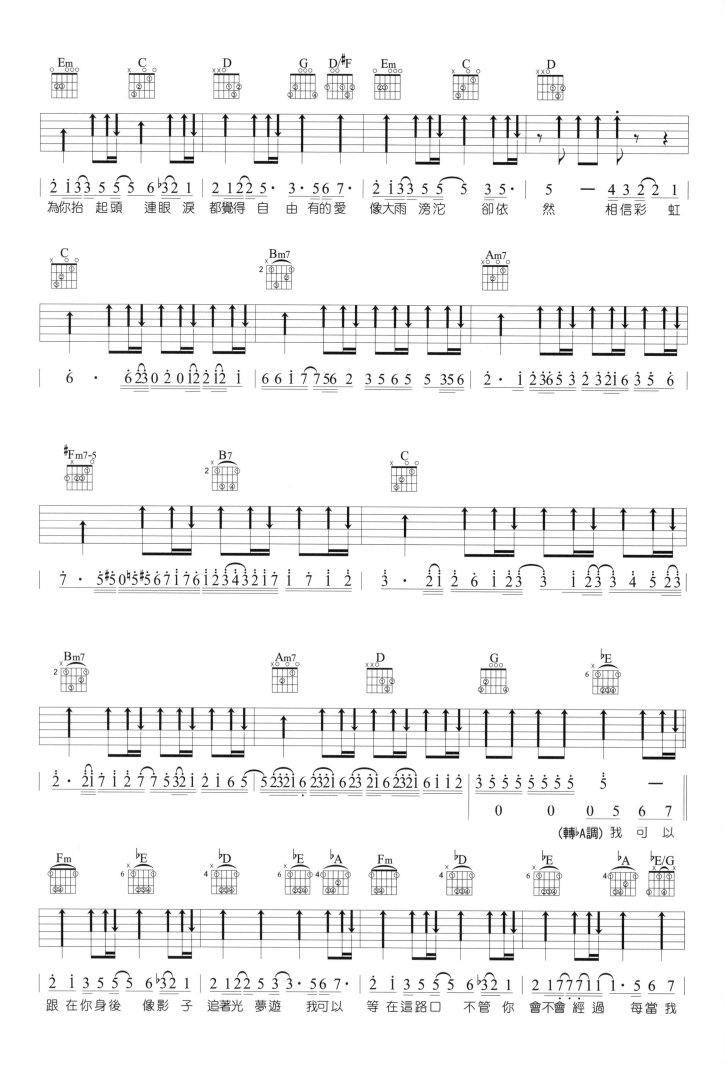

為你抬起頭 連眼淚都覺得自由 有的愛 像大雨滂沱 卻依然 相信彩虹

（轉♭A調）我 可以

跟在你身後 像影子 追著光夢遊 我可以 等在這路口 不管你 會不會經過 每當我

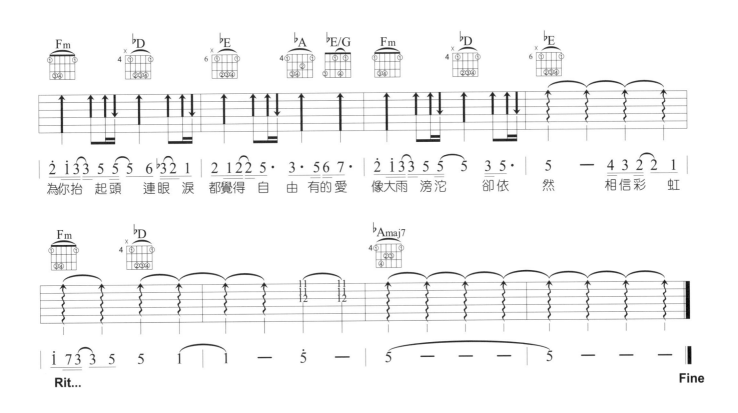

為你抬 起頭　連眼 淚 都覺得 自　由 有的 愛 像大雨 滂沱　卻依　然　相信彩 虹

Rit...

Fine

什麼歌

電影《捉妖記2》主題曲

 Key C Play C Tempo 4/4 ♩ = 125

演唱 / 五月天　詞曲 / 阿信

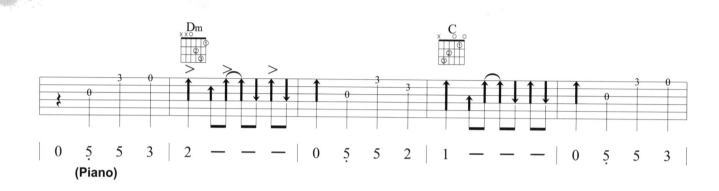

(Piano)

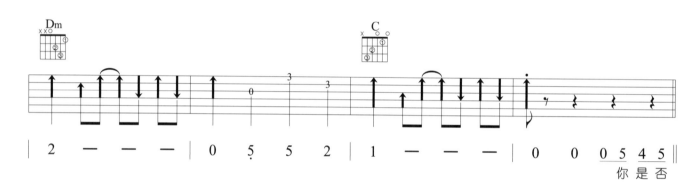

你 是 否

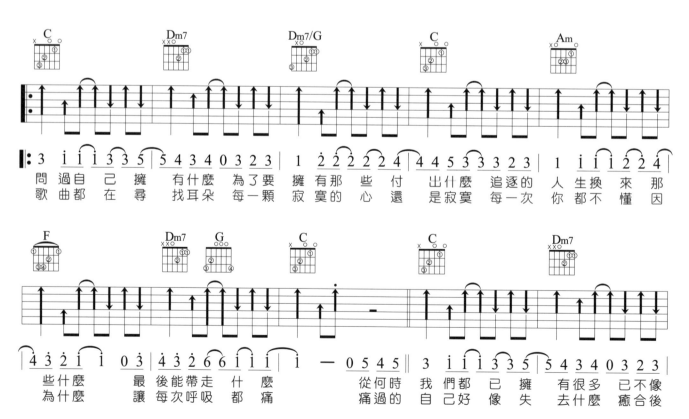

問 過 自 己 擁 有 什 麼 為 了 要 擁 有 那 些 付 出 什 麼 追 逐 的 人 生 換 來 那
歌 曲 都 在 尋 找 耳 朵 每 一 顆 寂 寞 的 心 還 是 寂 寞 每 一 次 你 都 不 懂 因

些 什 麼 最 後 能 帶 走 什 麼 從 何 時 我 們 都 已 擁 有 很 多 已 不 像
為 什 麼 讓 每 次 呼 吸 都 痛 痛 過 的 自 己 好 像 失 去 什 麼 癒 合 後

OP：認真工作室
SP：相信音樂國際股份有限公司

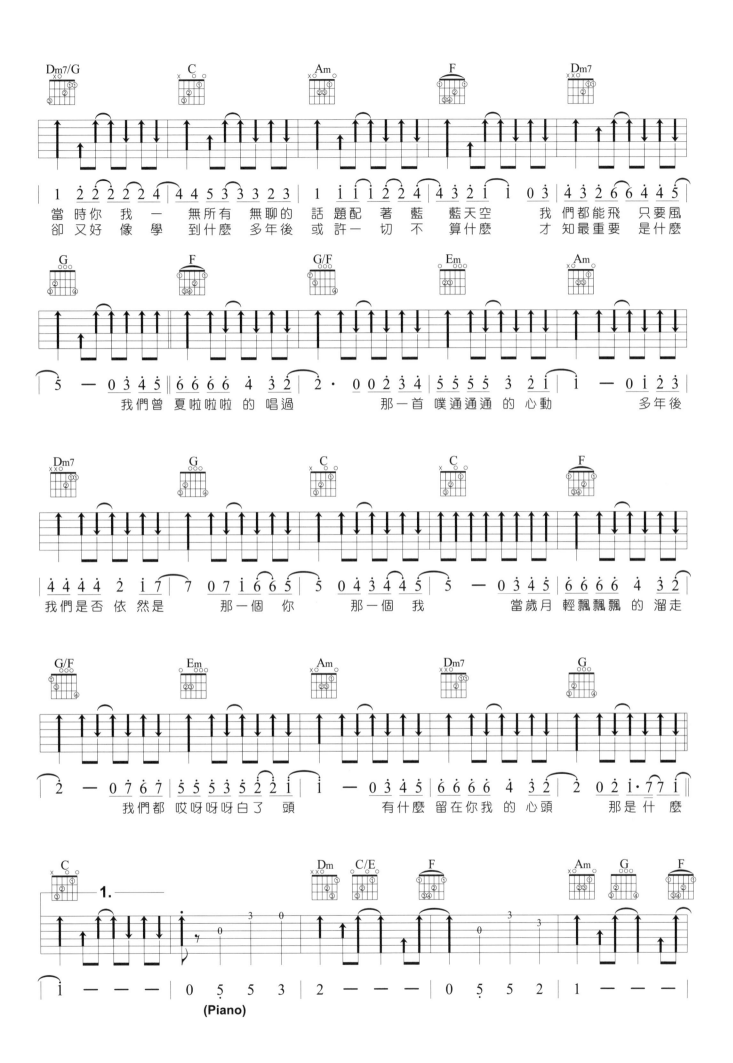

當時你我一無所有無聊的話題配著藍藍天空我們都能飛只要風
卻又好像學到什麼多年後或許一切不算什麼才知最重要是什麼

我們曾夏啦啦啦的唱過那一首噗通通通的心動多年後

我們是否依然是那一個你那一個我當歲月輕飄飄飄的溜走

我們都哎呀呀呀白了頭有什麼留在你我的心頭那是什麼

(Piano)

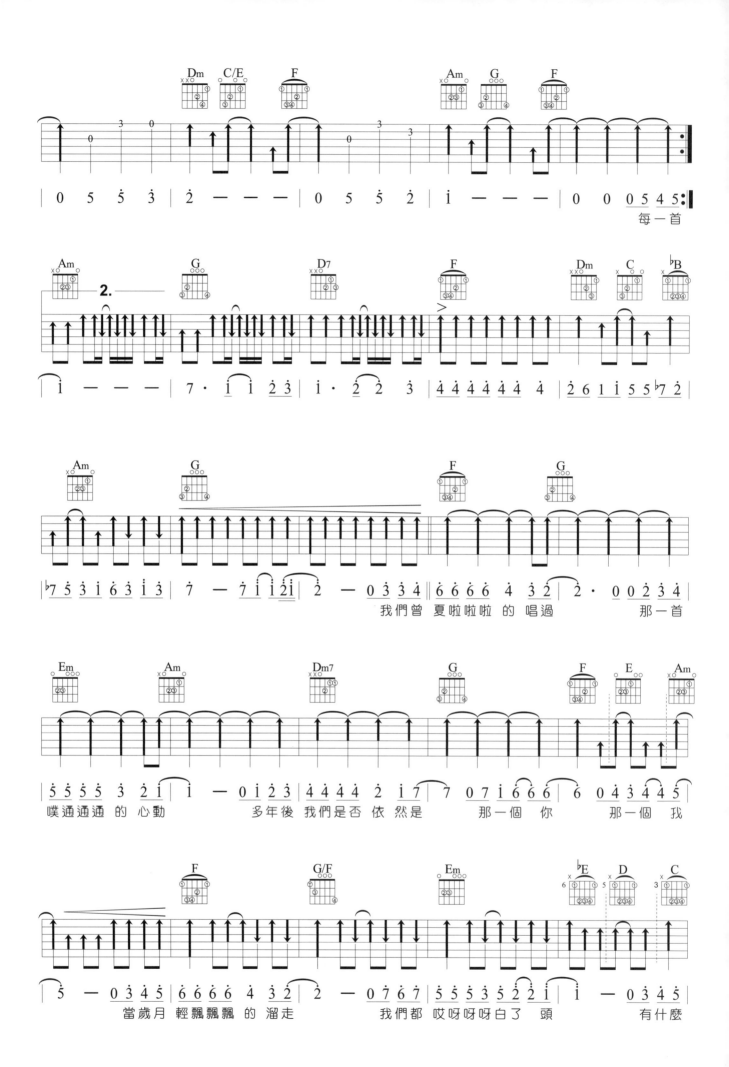

每一首

我們曾 夏啦啦啦 的唱過 那一首

噗通通通 的 心動 多年後 我們是否 依然是 那一個你 那一個我

當歲月 輕飄飄飄 的溜走 我們都 哎呀呀呀白了 頭 有什麼

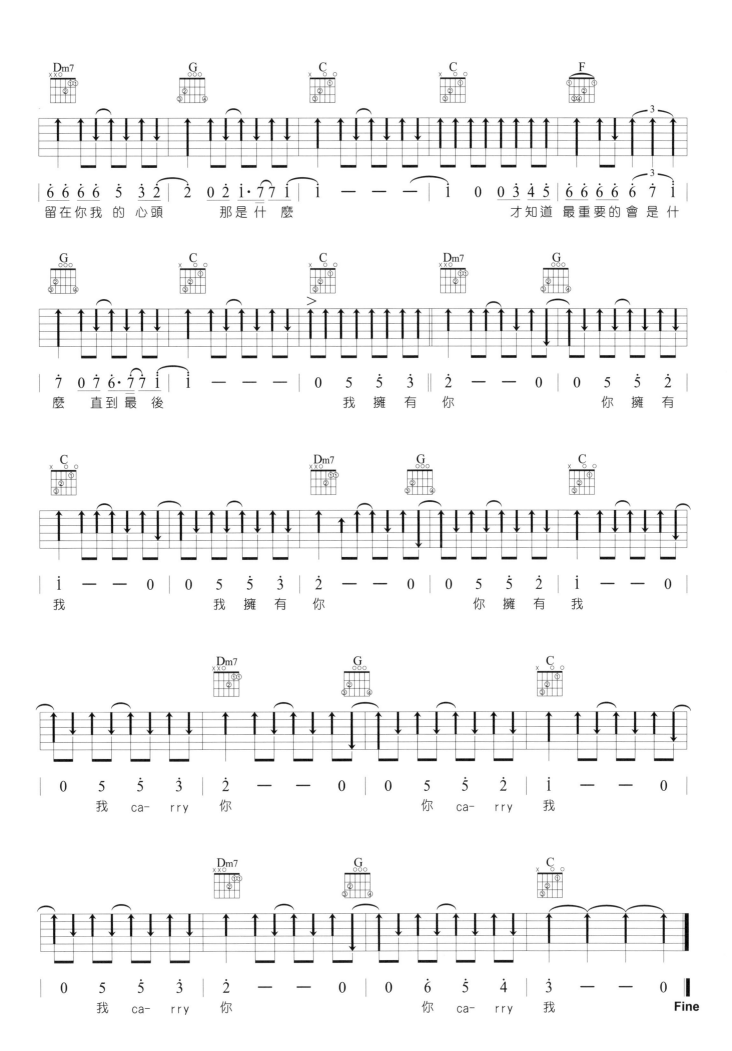

留在你我的心頭　　那是什麼　　　　　才知道　最重要的會是什

麼　直到最後　　　　　　　　我擁有你　　　　你擁有

我　　　　　我擁有你　　　　你擁有我

我 ca-rry 你　　　　　　你 ca-rry　我

我 ca-rry 你　　　　　　你 ca-rry　我　Fine

早應該

演唱 / 李毓芬　詞 / 蔡旻佑、陳信榮　曲 / 蔡旻佑

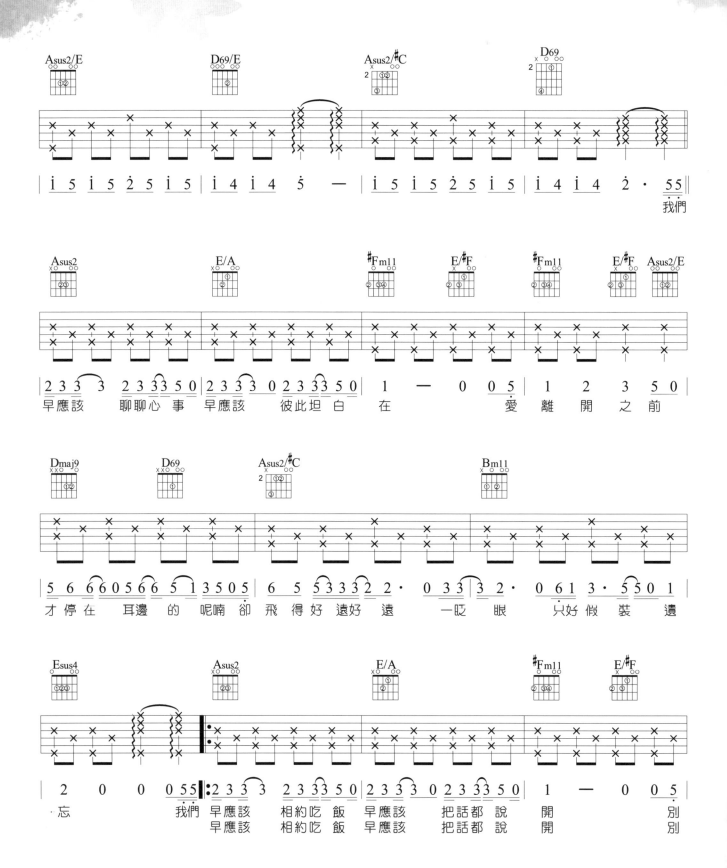

OP：UNIVERSAL MUSIC PUBLISHING LTD

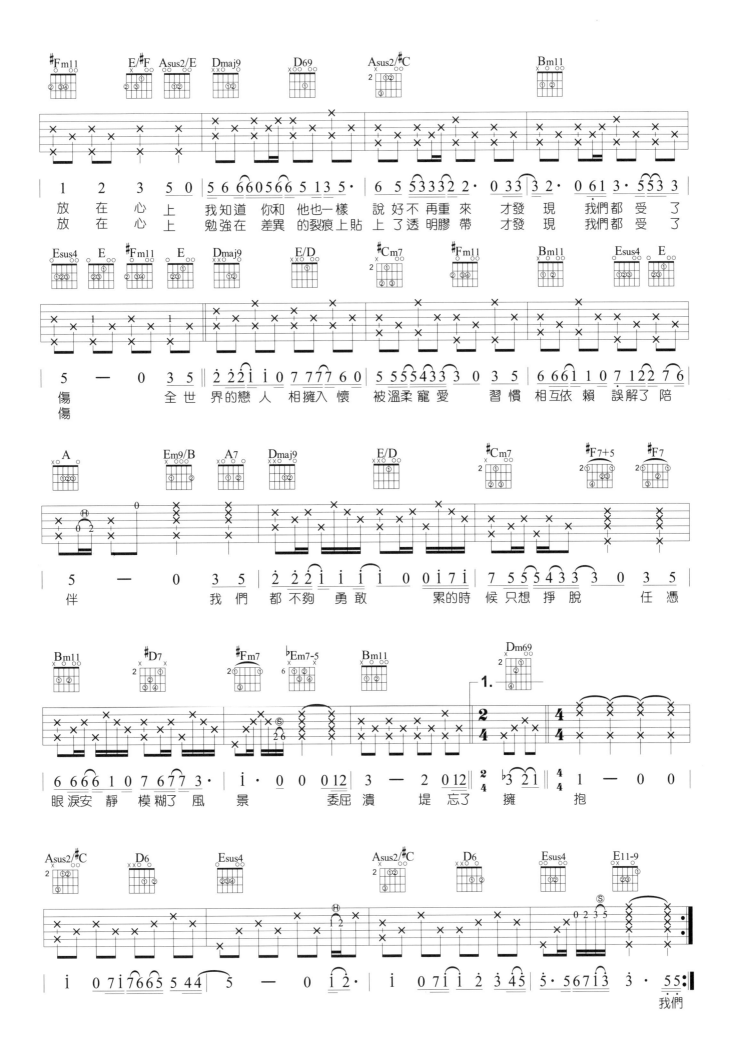

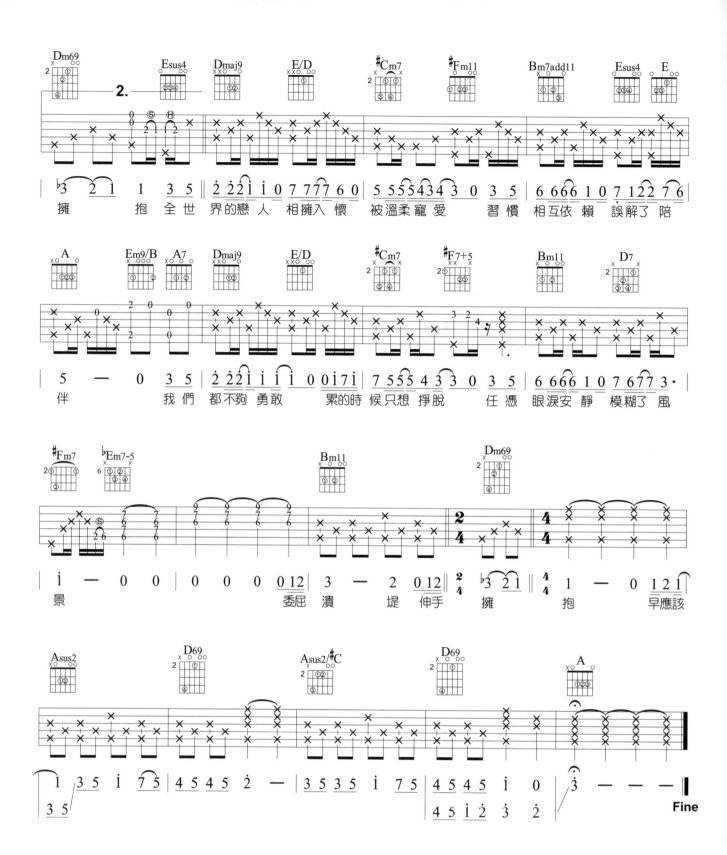

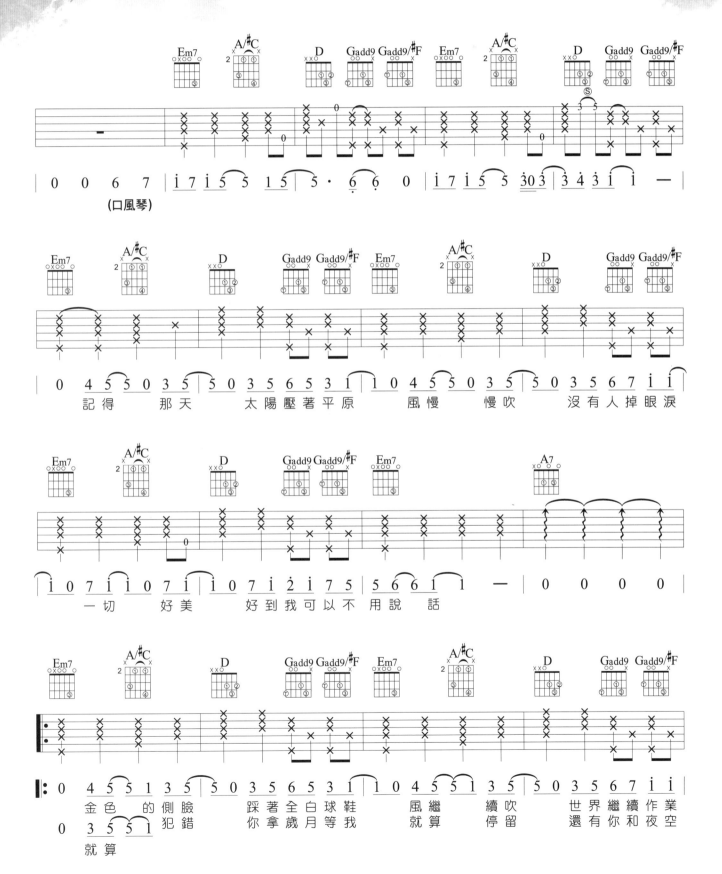

OP：添翼創越工作室

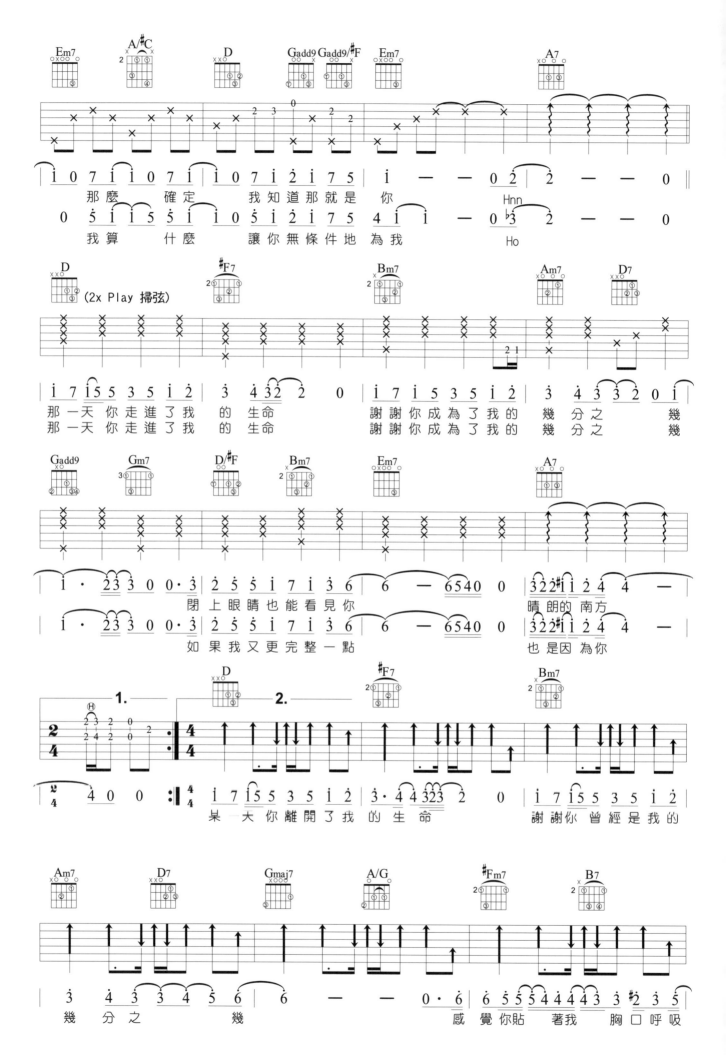

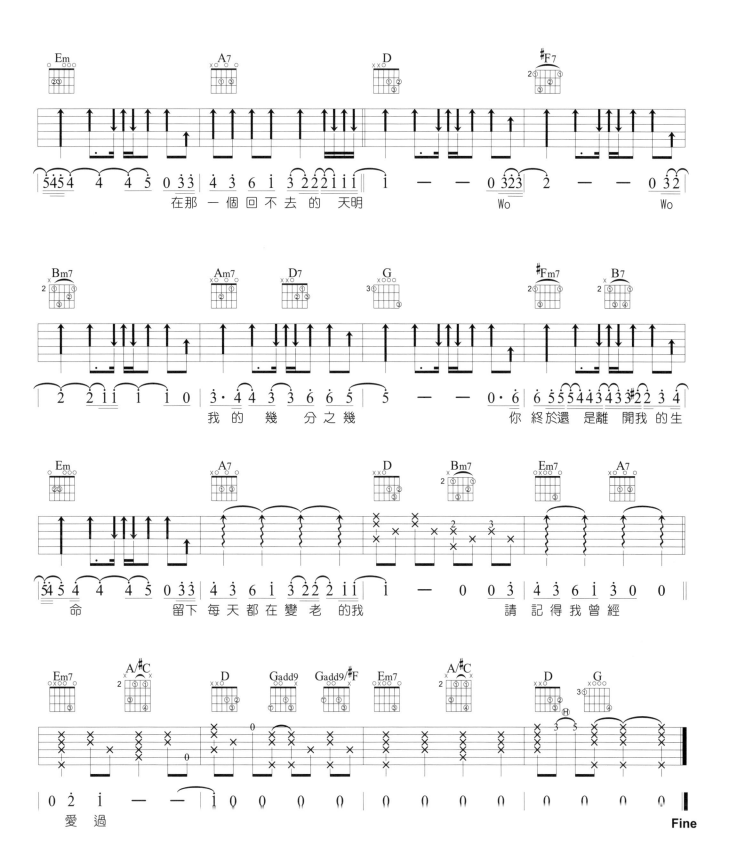

在那 一個 回不去的 天明　　Wo　　　Wo

我的 幾 分之幾　　你 終於還 是離 開我 的生

命　　留下 每天都 在變老 的我　　　請 記得 我曾經

愛 過

Fine

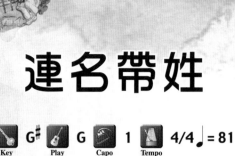

連名帶姓

goo.gl/4EMbwy

Key	Play	Capo	Tempo	
G#	G	1	4/4 ♩ = 81	

演唱 / 張惠妹　詞 / 葛大為　曲 / 周杰倫

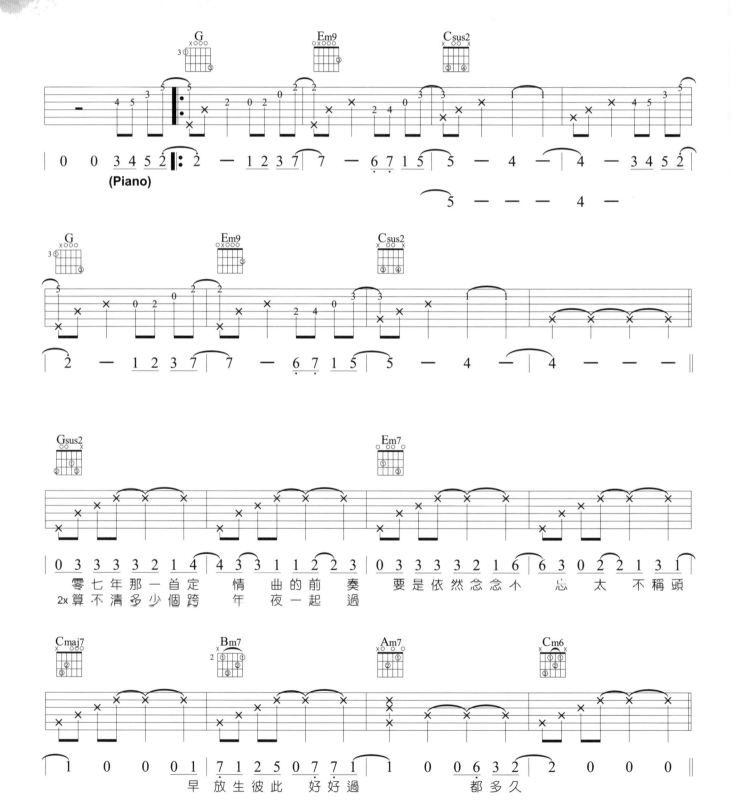

OP：UNIVERSAL MUSIC PUBLISHING LTD
JVR Music Int'l Ltd.

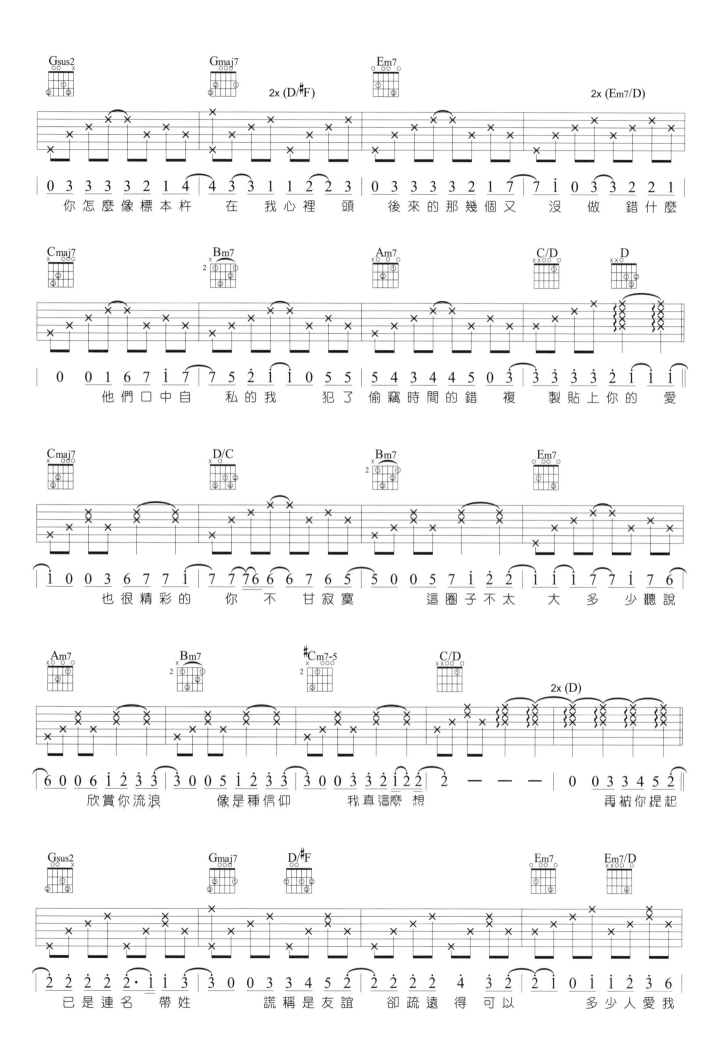

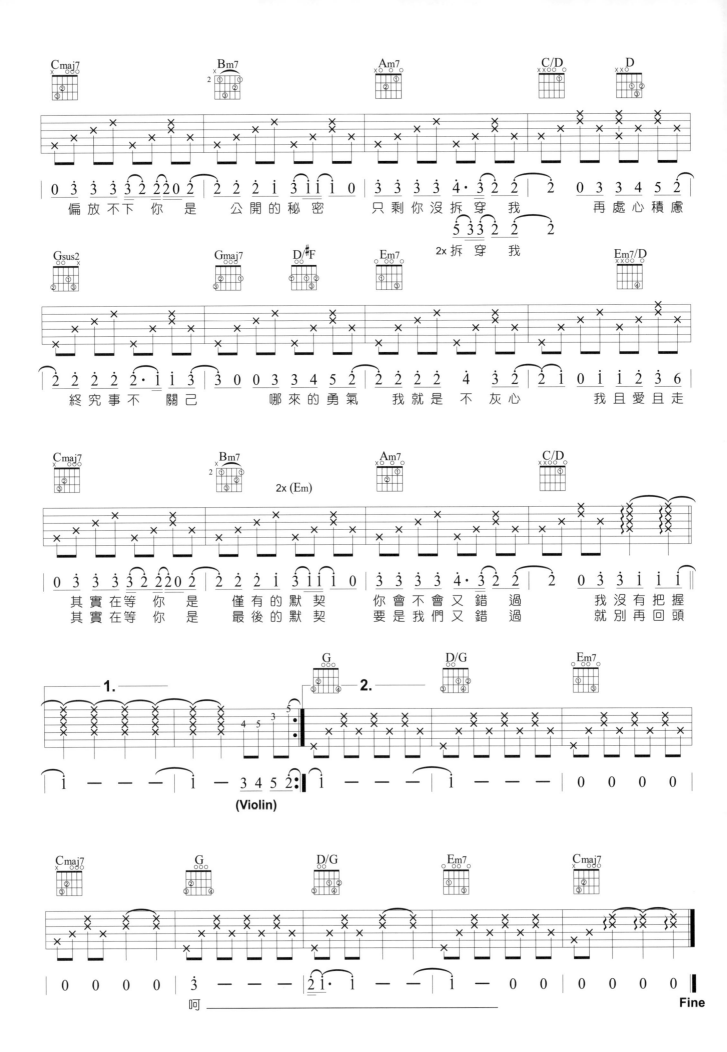

偏放不下你是　公開的秘密　　只剩你沒拆穿我　　　再處心積慮
2x拆穿我

終究事不　關己　哪來的勇氣　我就是　不灰心　　我且愛且走

其實在等你是　僅有的默契　你會不會又錯過　　我沒有把握
其實在等你是　最後的默契　要是我們又錯過　　就別再回頭

(Violin)

呵

Fine

36

等你下課

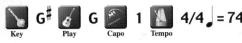

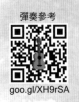

演唱 / 周杰倫、楊瑞代　詞曲 / 周杰倫

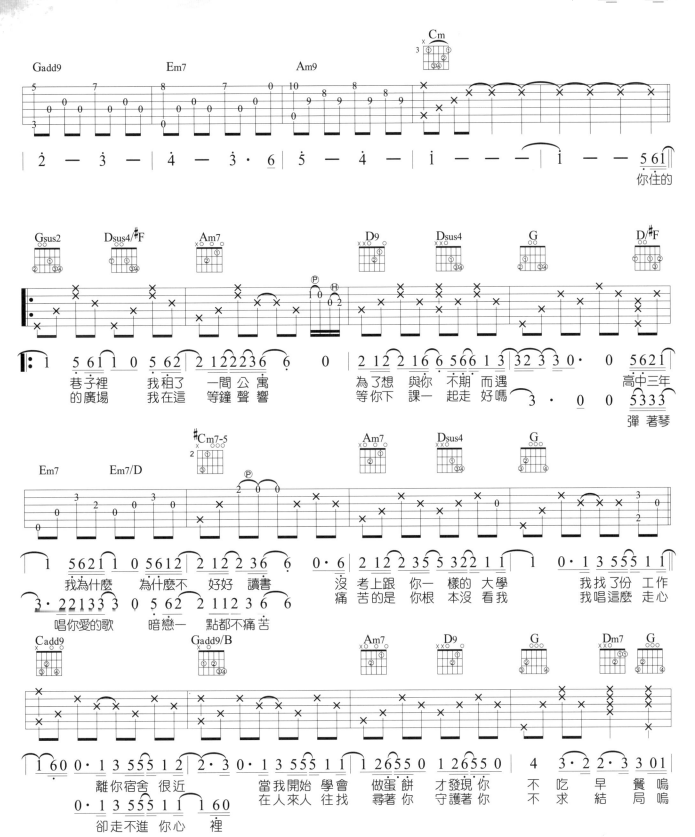

OP：JVR Music Int'l Ltd.

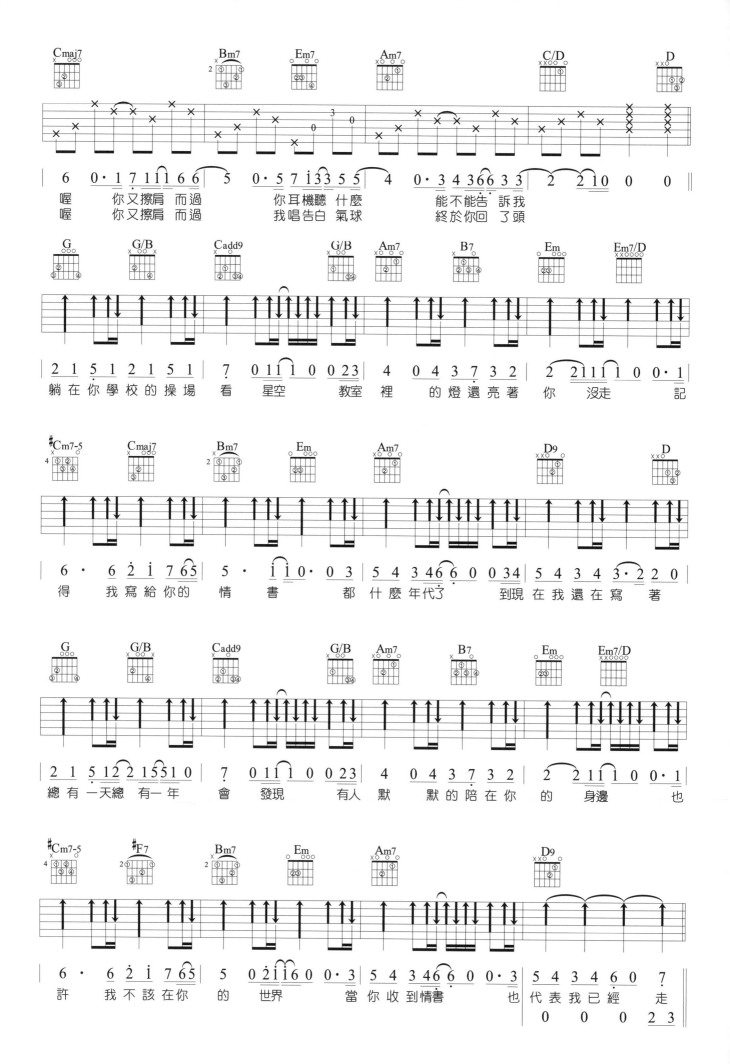

我們不一樣

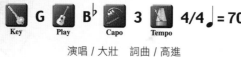

演唱 / 大壯　詞曲 / 高進

弹奏參考

goo.gl/rioDsu

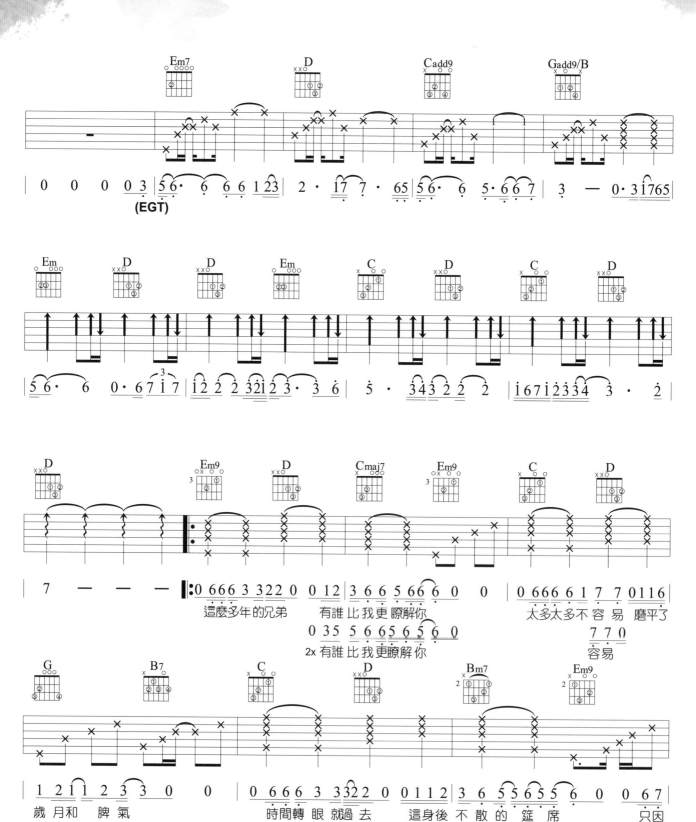

OP：北京百納星藝文化發展有限公司
SP：Linfair Music Publishing Ltd. 福茂著作權

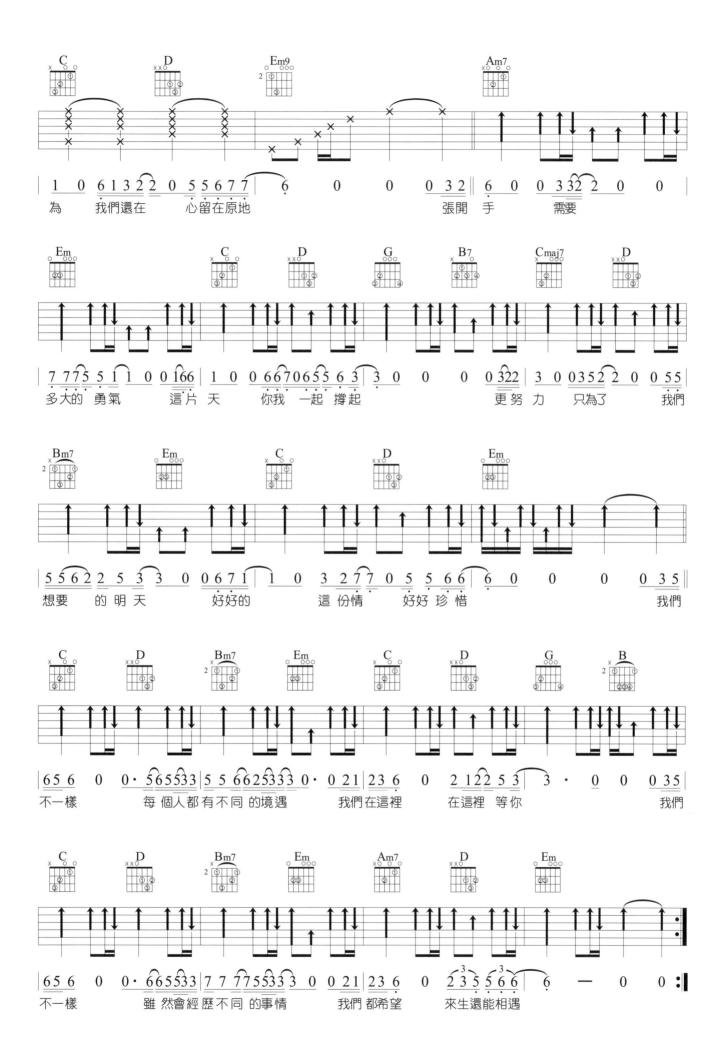

41

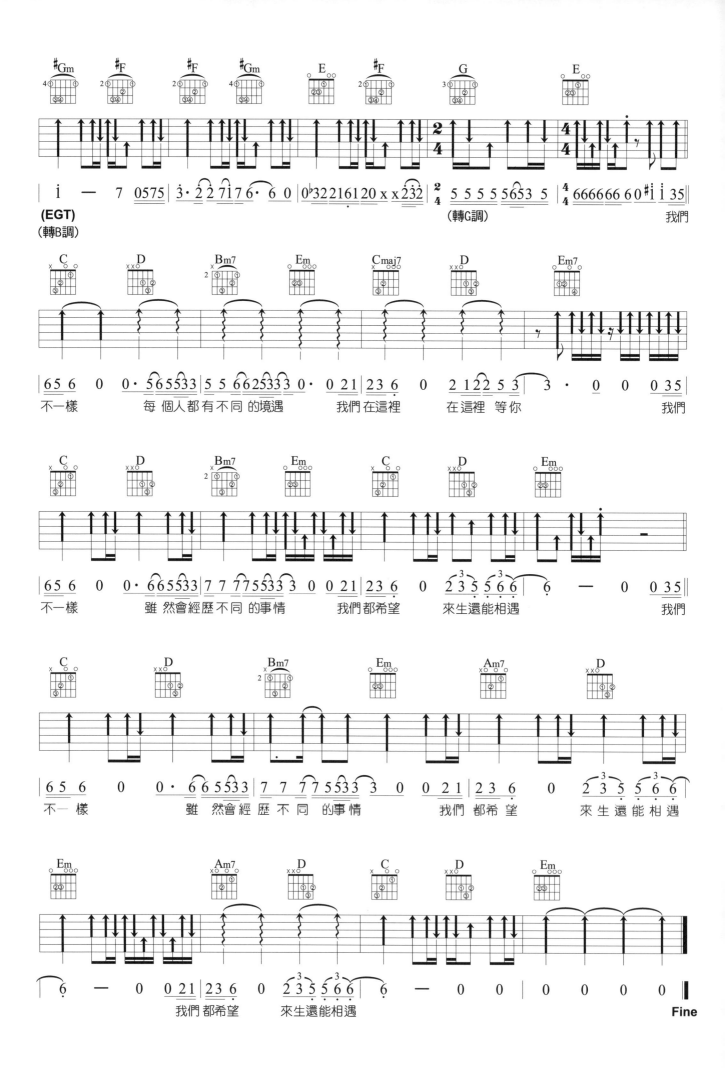

慢慢喜歡你

 Key G　 Play G　 Tempo 4/4 ♩= 65

演唱 / 莫文蔚　詞曲 / 李榮浩

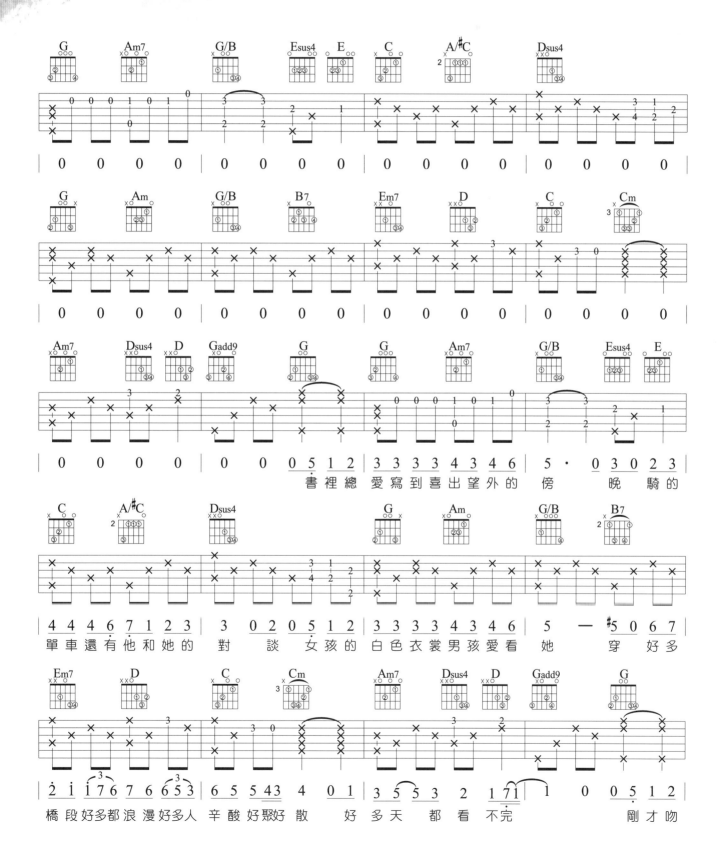

OP：WARNER/CHAPPELL MUSIC TAIWAN LTD

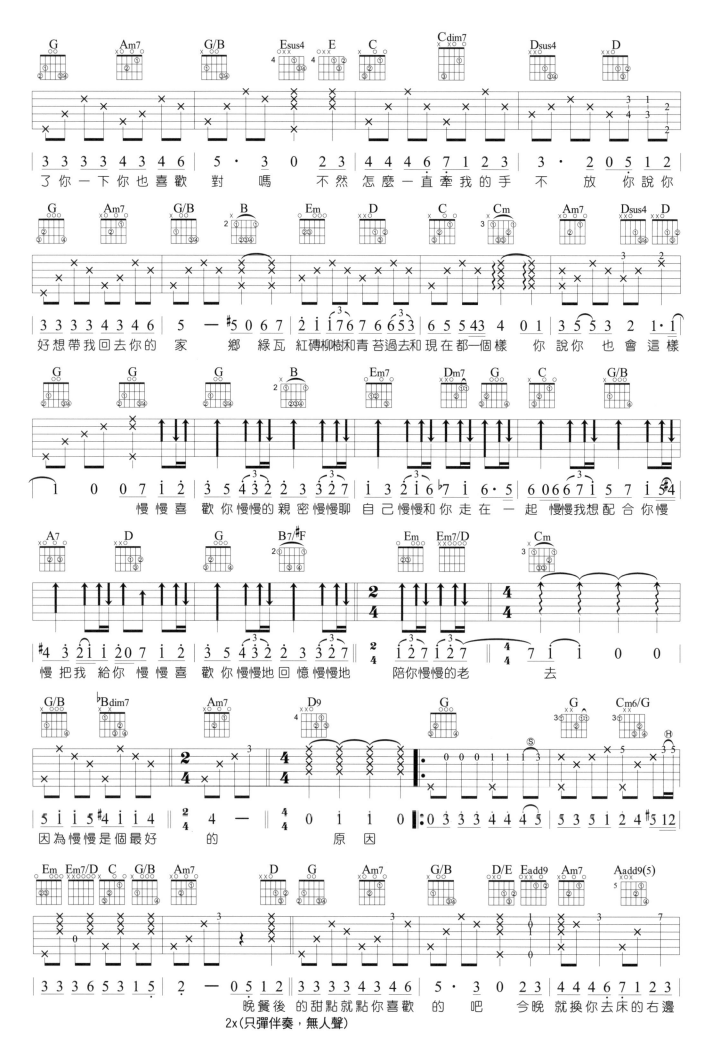

了你一下你也喜歡 對嗎 不然 怎麼一直牽我的手不 放 你說你

好想帶我回去你的 家 鄉 綠瓦 紅磚柳樹和青苔過去和現在都一個樣 你說你 也 會這樣

慢 慢喜 歡你慢慢的 親 密 慢慢聊 自己 慢慢和你 走 在 一 起 慢慢我想 配合你慢

慢把我 給你 慢慢喜 歡你慢慢地 回 憶 慢慢地 陪你慢慢的 老 去

因為慢慢是個最好 的 原 因

晚餐後 的甜點就點你喜歡 的 吧 今晚 就換你去床的右邊

2x(只彈伴奏,無人聲)

44

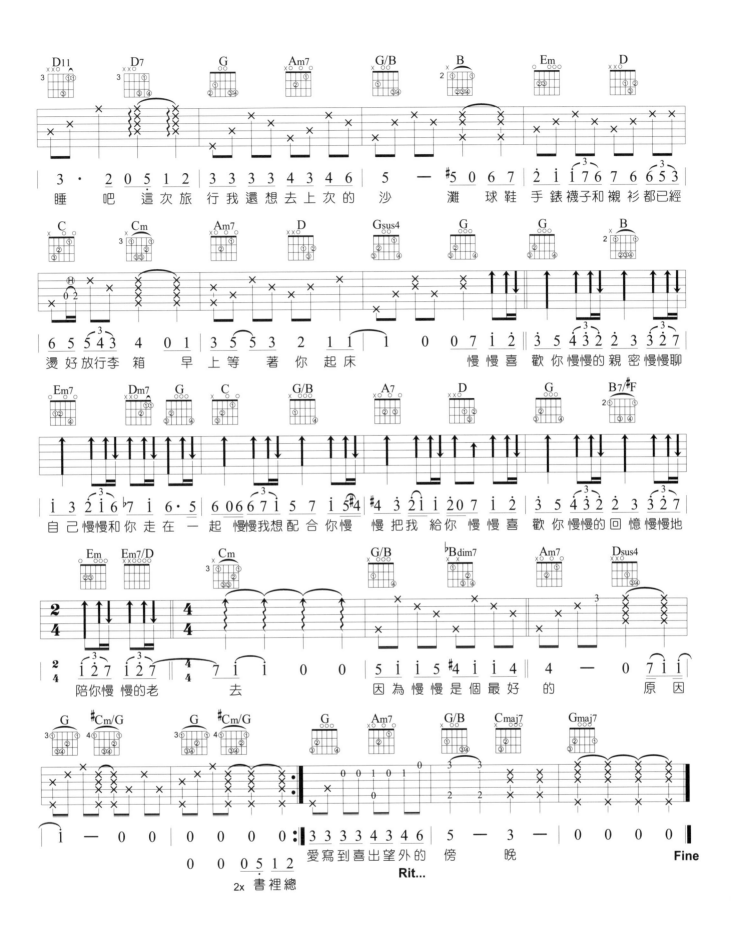

不愛我就拉倒

演唱 / 周杰倫　詞 / 周杰倫、宋健彰（彈頭）　曲 / 周杰倫

Key: D　Play: C　Capo: 2　Tempo: 4/4 ♩ = 86

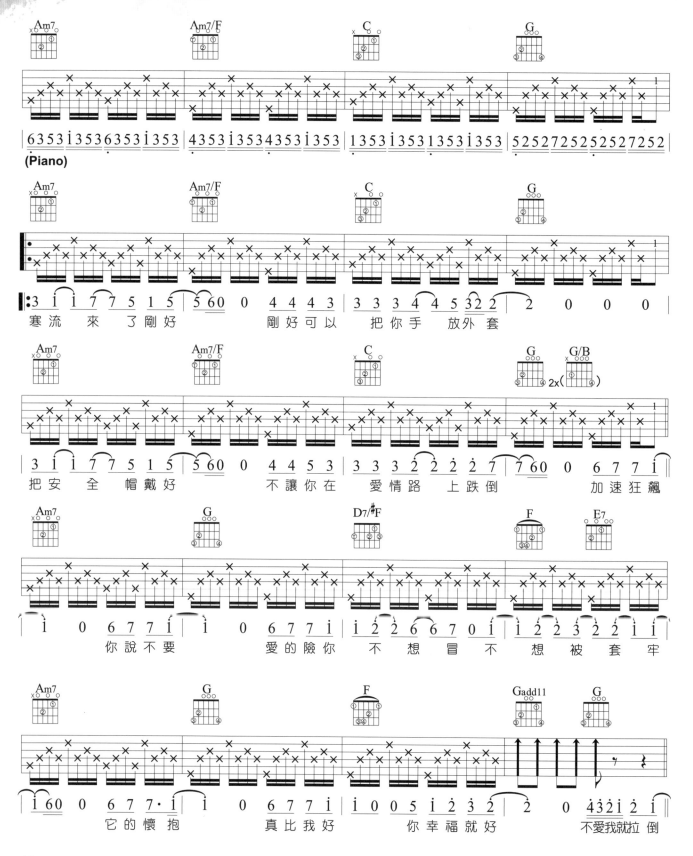

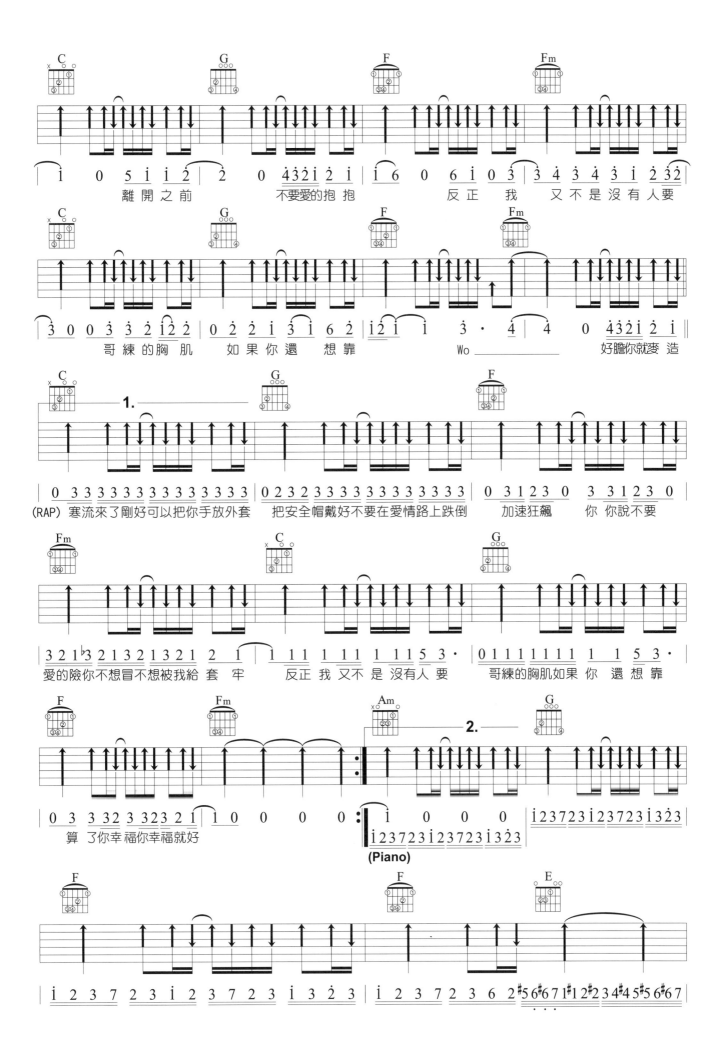

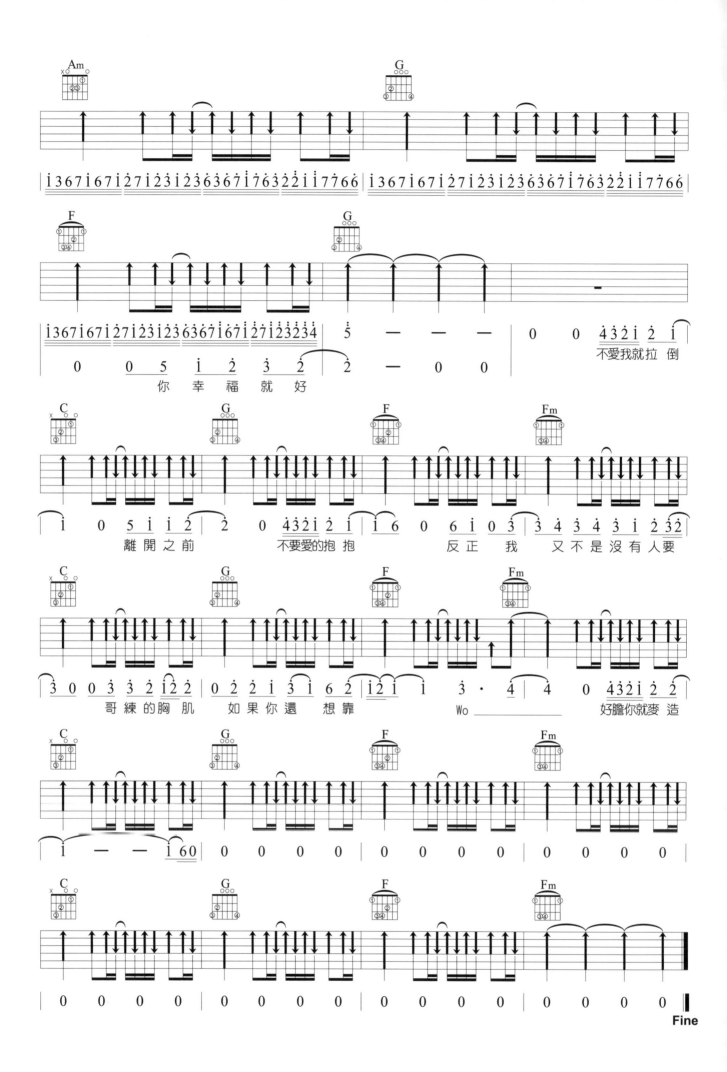

愛了很久的朋友

電影《後來的我們》插曲

演唱 / 田馥甄　詞 / 林珺帆　曲 / 黃韻玲

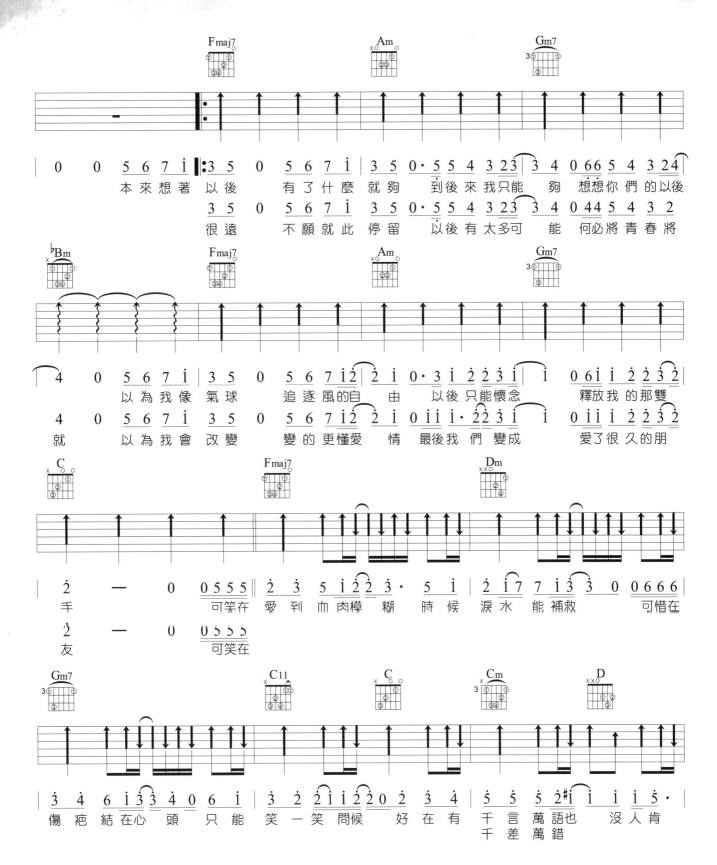

OP：UNIVERSAL MUSIC PUBLISHING LTD

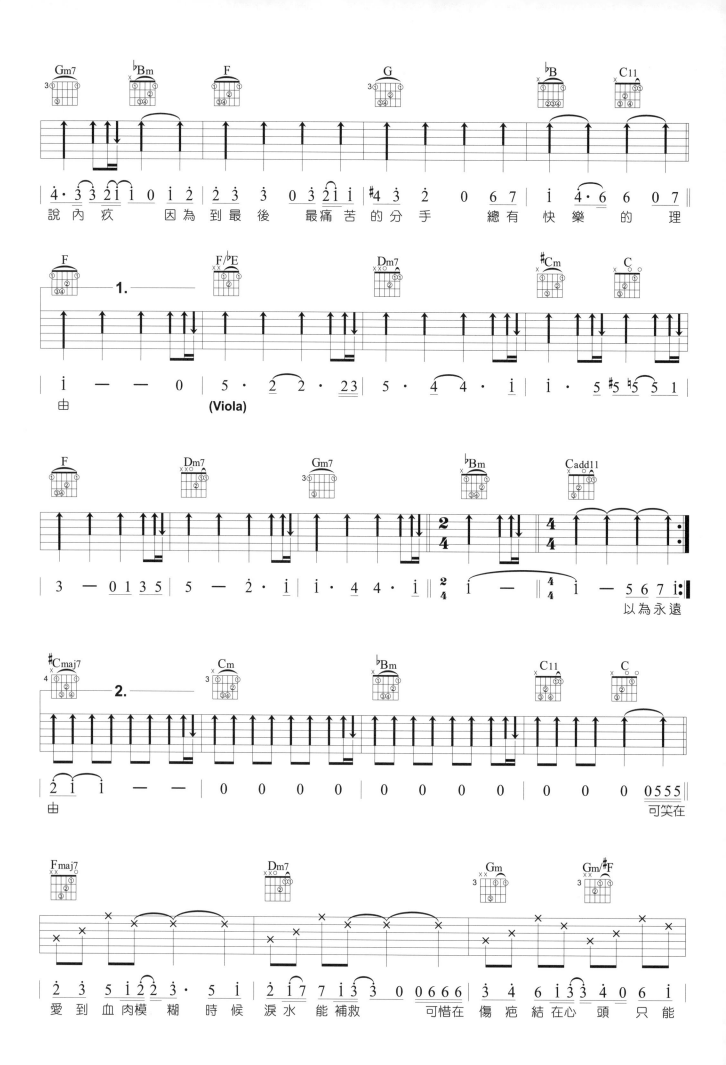

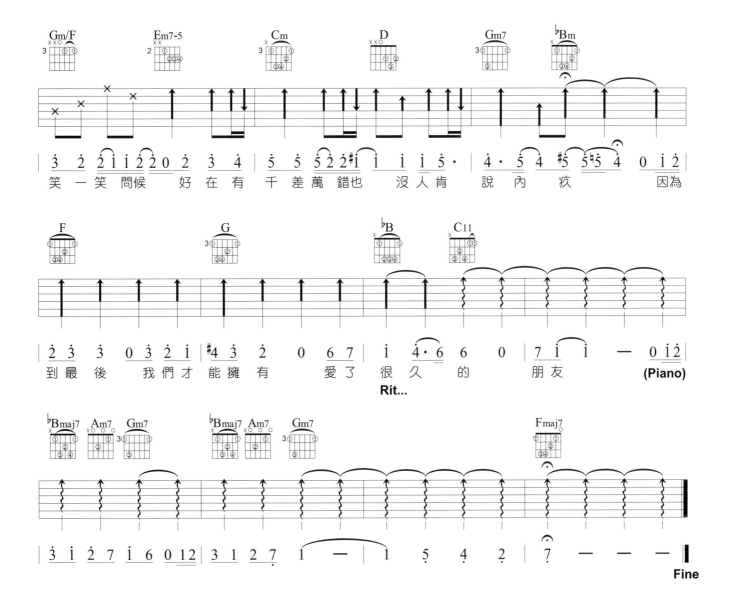

笑 一 笑 問候 好 在 有 千 差 萬 錯 也 沒 人 肯 說 內 疚 　 因為

到 最 後 我 們 才 能 擁 有 　 愛了 很 久 的 朋友 (Piano)

Rit...

Fine

讓我為你唱情歌

演唱 / 蕭敬騰　詞曲 / 阿火

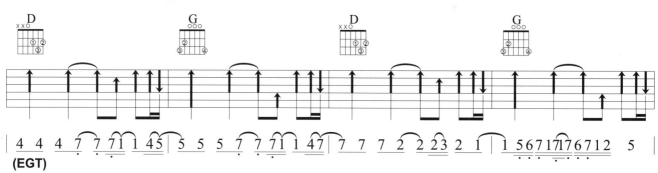

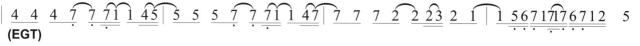

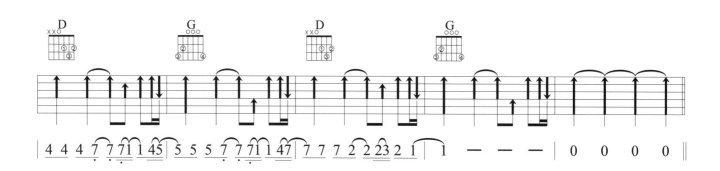

叫家中你　帽子遮臉　　在教室裡由　不發一語　過每一天　　　眼神中

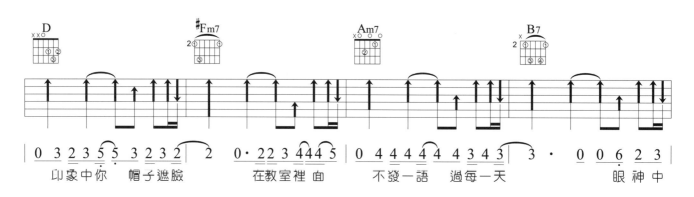

有點落寞　有　點藏著什麼　我問你搖頭眼光卻閃爍　　遙控我感受

OP : UNIVERSAL MUSIC PUBLISHING LTD

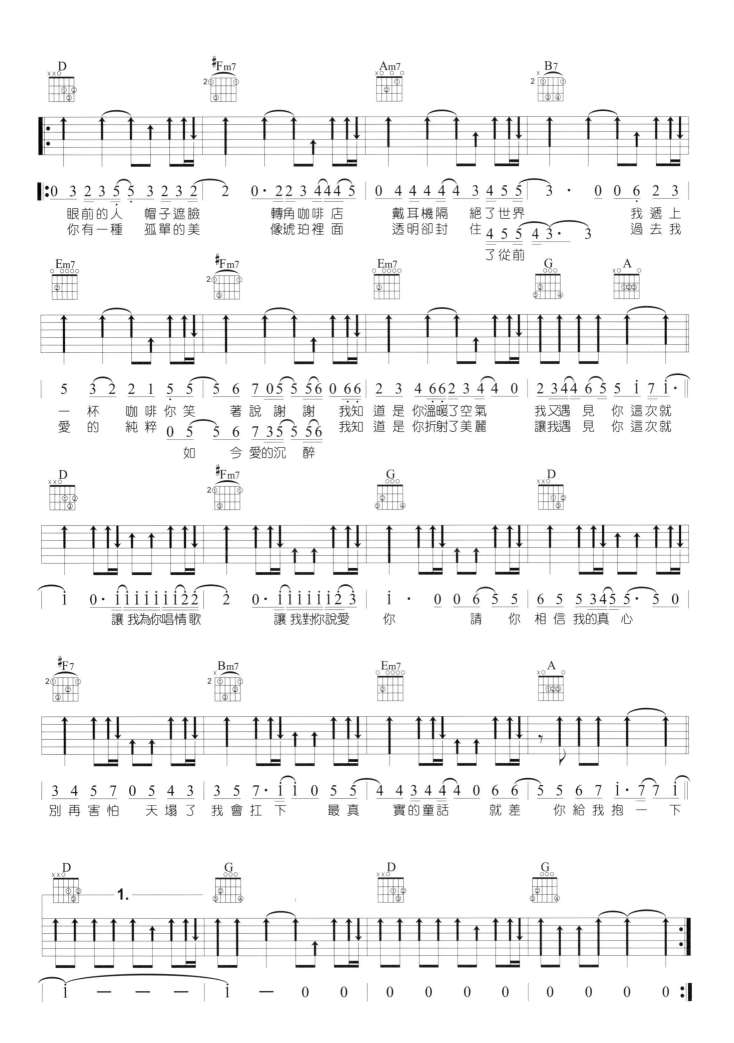

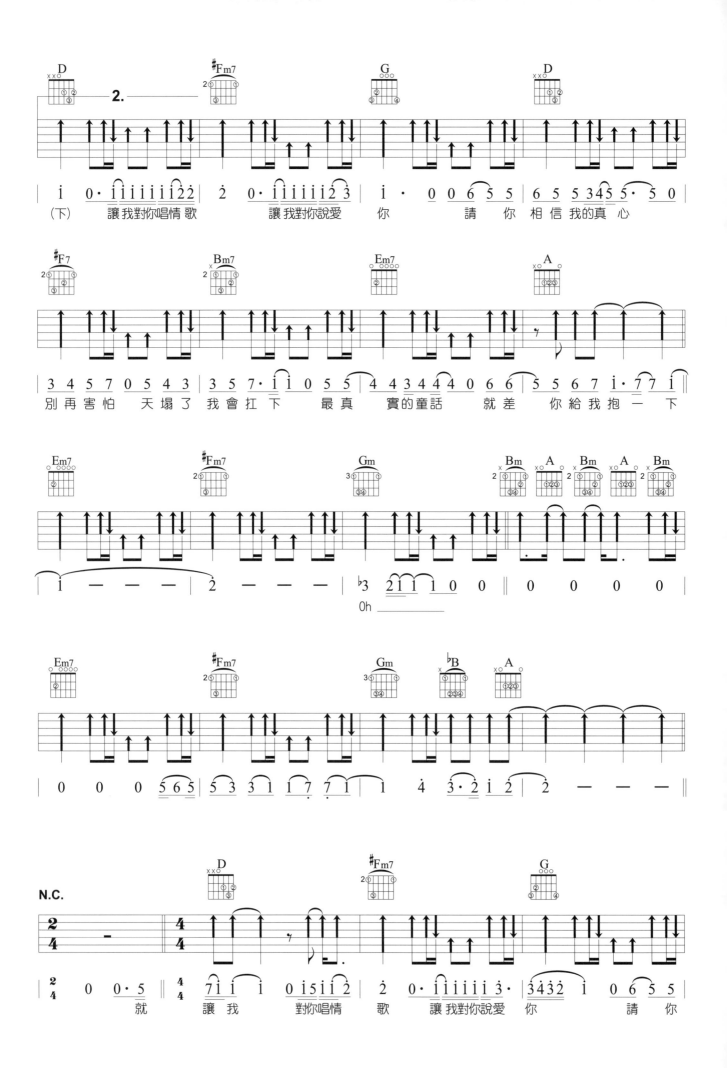

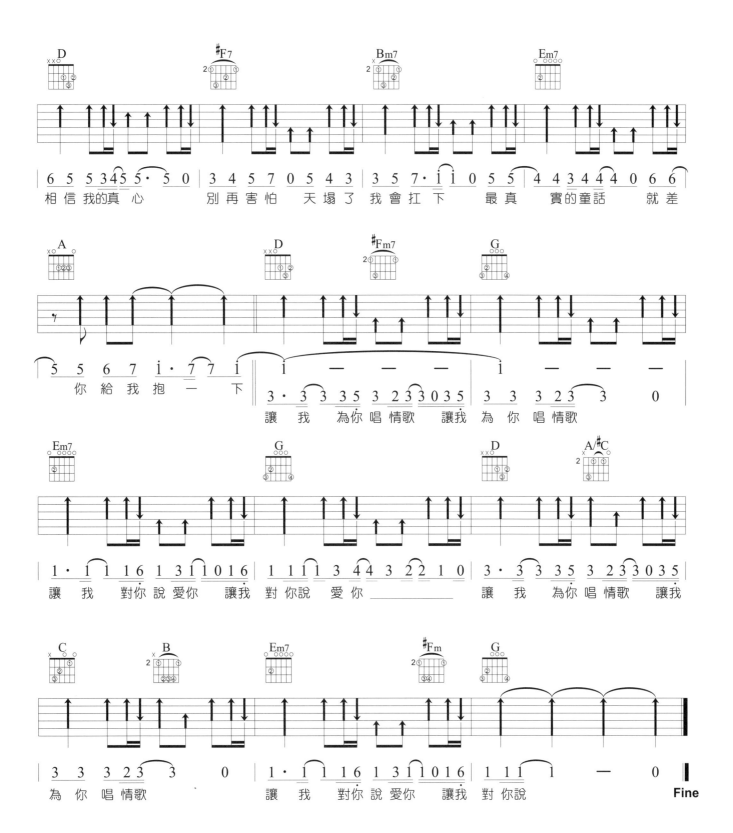

相信我的真心　別再害怕　天塌了我會扛下　最真　實的童話　就差

你給我抱一下　讓我　為你唱情歌　讓我　為你唱情歌

讓我　對你說愛你　讓我　對你說愛你＿＿＿＿＿　讓我　為你唱情歌　讓我

為你唱情歌　　讓我　對你說愛你　讓我　對你說

Fine

一百種孤獨的理由

goo.gl/TfXup4

Key F　Play E　Capo 1　Tempo 4/4 ♩=51

演唱 / 郭美美　詞曲 / 小路

天氣有點 悶　　　心情有點 沉　　　彷彿窗

櫃上的灰塵　被時間不經意 忘 了　　　飯菜都冷 了　Hmm　最愛的
2x色　　　　　　　　　　　　　　　　　　　　　　　Hmm　空蕩的

電影　放完了　這才意 識到天暗 了　今天我又是一 個人　　　　　　我發現我有
靈魂　漂浮著　這才意 識到天亮 了　今天我還是
一 個人

56

OP：夢幻仙境音樂工作室(Admin By EMI MPT)

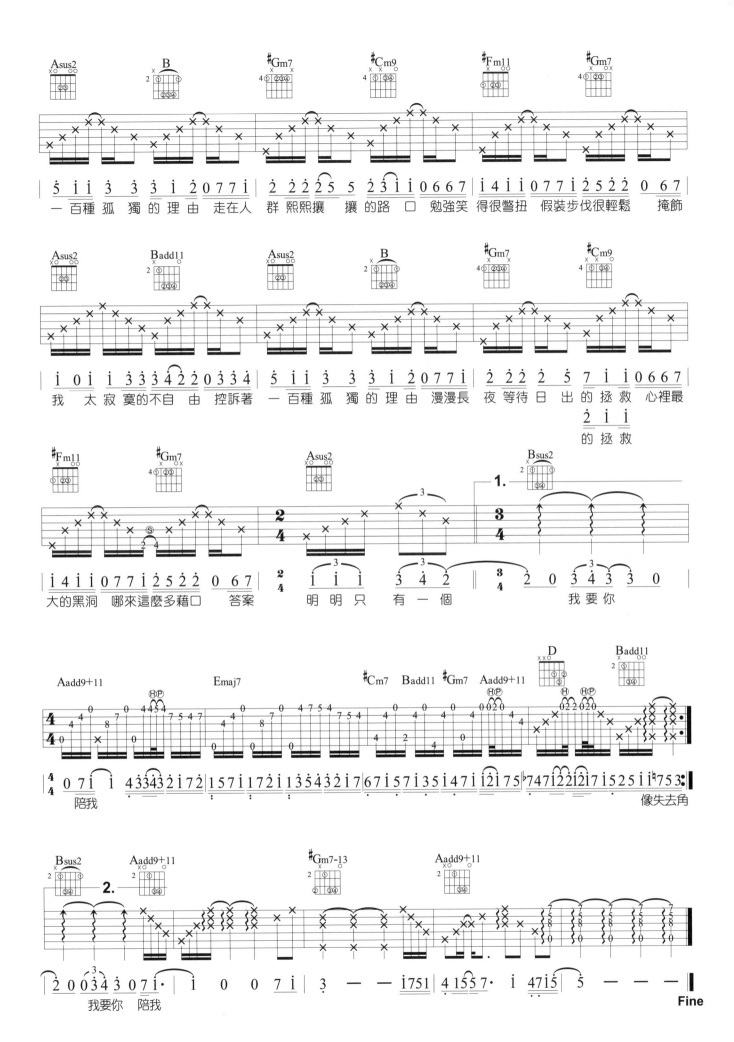

自卑

演唱 / 廖文強、壞神經樂團　詞、曲 / 廖文強

 Key F# Play G Tempo 6/8 ♩=37 六弦全降半音

| ↑ | ↑↓↓↑↓↑ | ↑↑↑ |

Cmaj7	Bm7	C	Am7	G	Cmaj7	Bm7

| 6 · 6 7 i | 5 · 4 3 | i · i 2 4 | 3 · 1 2 3 | 3 · 6 7 i | 5 · 4 3 3 |

C	Am7	G	Cmaj7	Bm7

| i · i 5 | i · 5 1 3 ‖: 0 0 6 3 2 3 2 5 2 1 | 2 2 1 1 2 0 |

怕笑得不好 看 所以 就 不敢 笑
怕做得不夠 好 所以 就 不敢 做

C (Am7) Am7	G G7	Cmaj7	Bm7

| 0 0 4 1 6 1 6 3 2 1 | 1 1 2 3 3 0 0 | 0 0 6 3 2 3 2 5 2 1 | 2 2 2 1 2 3 2 0 |

怕聲音不好 聽 所以 就 不 唱歌 怕不討人喜 歡 所以 不 敢 認識新朋 友
怕說得不動 人 所以 保 持 沉默 怕會被人拋 棄 所以 不 輕 易跟人靠 近

C (Am7)	G	Cmaj7	Bm7

| 0 0 4 1 6 1 6 3 2 1 | 1 1 1 1 2 3 3 0 1 2 ‖ 3 2 3 2 3 5 5 0 5 | 3 2 3 2 3 5 3 0 1 2 |

怕會糗態百 出 所以 只 敢一個人行動 後來 連最單純的關 懷 都 像是刻意的諷 刺 諷刺

| 0 0 4 1 6 1 6 3 2 2 1 | 1 1 1 1 2 2 3 3 0 1 2 |

怕會看到結 局 所以 在開始前封閉自己 後來

C	D	Em	C

| 3 2 3 2 3 5 5 0 1 2 | 6 5 6 2 3 2 2 1 2 1 ‖ 1 0 6 7 i 7 6 5 | 5 5 5 5 3 6 5 5 5 6 |

你最不堪的真 實 諷刺 你 最害怕 的樣 子 你可以 輸 給任 何人 沒有人 非贏 不

| 6 5 6 2 3 5 2 3 2 2 1 |

你 最害怕 的樣 子

G	D	Em	C

| 3 0 3 4 5 3 3 2 2 1 | 2 2 1 2 2 3 0 | 0 0 6 7 i 7 6 5 | 5 3 3 5 3 6 5 5 5 6 |

可 所以又有 什麼好 害 怕 的呢 你該 勇 敢 放手 一搏 該轟 轟 烈烈 一

G	D	C 1.

| 3 0 3 4 5 3 3 2 2 1 | 2 2 2 3 2 2 0 1 2 3 | 4 3 3 1 5 0 | 0 0 0 0 5 2 3 2 |

場 而不是被 無謂的 顧 忌捆 綁 對誰都 可以 低 頭 但別

OP：Linfair Music Publishing Ltd. 福茂著作權
SP：Linfair Music Publishing Ltd. 福茂著作權

巴掌

演唱 / 麋先生Mixer　詞 / 聖皓　曲 / 聖皓

Key G#　Play G　Capo 1　Tempo 6/8 ♩= 47

彈奏參考

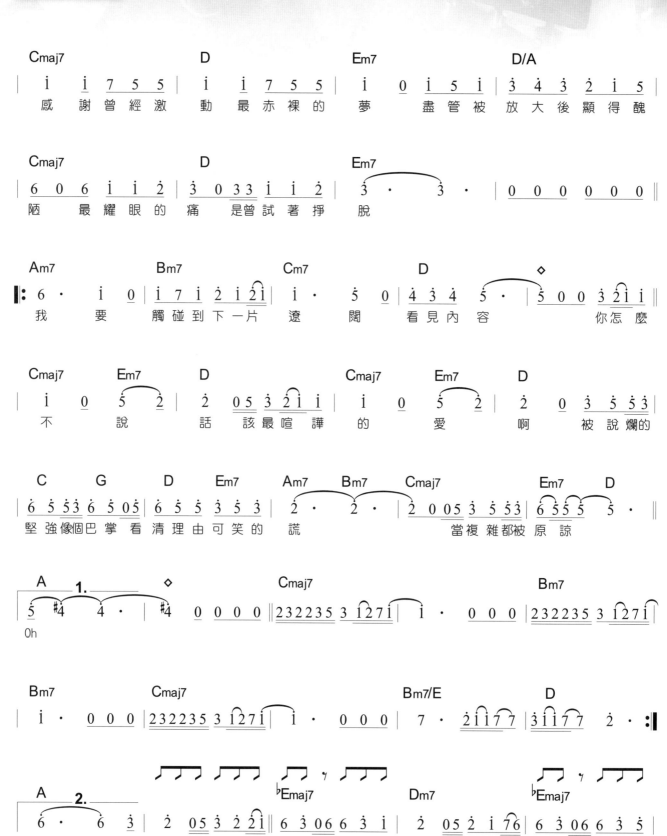

OP：UNIVERSAL MUSIC PUBLISHING LTD

♭Bmaj9　　　♭Emaj7　　　F　　　　　G

| ˙2 06 ˙2 i 76 | 6 3 06 6 3 5 | ˙2 00 2 2 #1 2 | 5· 5· | 5 0 ˙3 ˙2̇ i |

裝　剩價值被　照亮理想剩說　法　剩我的回　答　　　　　我變得
（轉G調）

Cmaj7　Em7　　D　　　　Cmaj7　Em7　　D　　　　　C　　　G

| i 0 5 2 | ˙2 05 3 2 i i | i 0 5 2 | ˙2 0 3 5 53 | ˙6 5 5 i̇ 6 5 05 |

不　說　話　早被遺忘　的　愛　啊　被說爛的倔強像個巴掌看

D　　Em7　　Am7　　Bm7　Cmaj7　　Em7　D　　　　A

| ˙6 5 5 3 5 32 | ˙2· ˙2· | ˙2 00 5 3 5 53 | ˙6 55 5 5· | ˙6· ˙6· |

輕你的冠冕堂　皇　　當複雜都被原　諒　　　　　Oh

A　　　　　　Cmaj9　　　　　　　　　Gmaj7

| ˙6· 0 0 0 ‖ 0 0 0 0 0 0 | 0 0 0 2 7 i | i· i· | 0 0 0 0 0 0 |

Cmaj9　　　　　　　　　　　　Gmaj7

| 0 0 0 0 0 0 | 0 0 0 2 7 i | i· i· | 0 0 0 0 0 0 ‖

Fine

61

筆劃

演唱 / 麋先生Mixer　詞、曲 / 吳聖皓

Key C　**Play** C　**Tempo** 6/8 ♩ = 58

| ↑ ↑↓↑↓ ↑ ↑↓↑↓ |

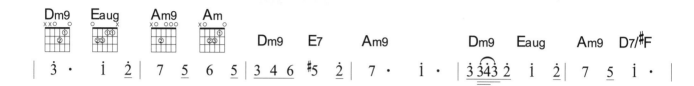

Dm9　Eaug　Am9　Am

| | Dm9 E7 Am9 | Dm9 Eaug Am9 D7/#F |
| 3· 1 2 | 7 5 6 5 | 3 4 6 #5 2 | 7· 1· | 3343 2 1 2 | 7 5 1· |

| Dm9 E7 Am7 | | Dm9 E7 Am9 Am7 Dm9 E7 Am7 |
| 3 4 6 #5 6 | 6· 6· ‖ 0 0 0 0 0 0 | 0 0 0 6· | 6 5 4 4 43 | 1· 1· |

| Dm9 E7 Am9 D7/#F | Dm9 E7 Am7 |
| 6 7 1 #5 6 7 | 3· 6· | 1 1 7 0 3 3 3 0 | 6 6 6 6 0 0 0 0 ‖ |

| Dm9 E7 Am7 |
| 2 3 3 33 3 33 | 2 1 2 1 2 1 3 6 1 0 6 | 2 1 2 1 2 1 3 6 1 0 6 | 2 1 2 1 2 1 3 0 |
| 溫 鞦 韆 溫呀溫 過了 | 快被放棄的畫 面 那片 還 | 算叫綠色的草 原 那座 只 | 能用聽說的樂 園 |

| Dm9 E7 Am7 |
| 0 6 5 5 5 5 5 3 3 2 2 1 | 2 1 2 1 2 1 3 6 1 0 6 | 2 1 2 1 2 1 3 5 6 6 5 | 6 6 6 5 0 0 0 0 ‖ |
| 在家門前的長走道上老人 | 坐著搖椅吐著 煙 播著 | 愛聽的那張老唱 片 幽幽 的 說他記得 |

| G F C Cmaj7 G F |
| ‖: 7· 7 5 7 | 1· 1 2 1 | 3 3 3 5 5 1 5 5 5 4 3 | 2 1 2 5 3 3 | 7· 7 5 7 | 1· 1 2 1 |
| （在 跟著爭 辯 老舊的語 言) 被善變玩 弄著的字 眼（被 弄皺的 臉 反省著 |

| C Cadd9 Fmaj7 C/E C/D F |
3 3 1 1 1·	0 0 0 5 5 4 3	2 1 2 2 1 2	5 1 1·	3/8 0 0 0 0 ‖ 6/8 1 1 2 2 3 1 1	
昨 天）	畫上這 時代最適合的 濃 妝	來不及 的			
	0 0 5 5 5 4 3	2 1 2 2 1 2	3· 1·		
	卻找不 到 這時代最適合 的 罪				

OP：UNIVERSAL MUSIC PUBLISHING LTD

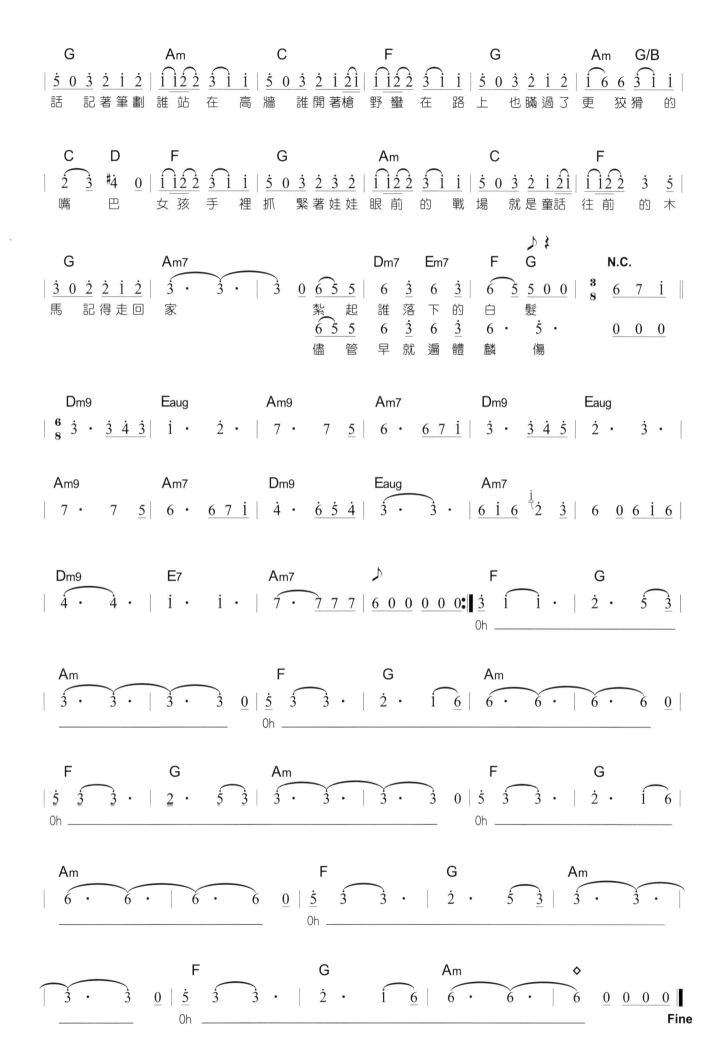

微光

演唱 / 南瓜妮歌迷俱樂部　詞、曲 / 柯家洋

Key **A**　Play **A**　Tempo 4/4 ♩ = 98

↑↑ ↑↑ ↑↑ ↑↑

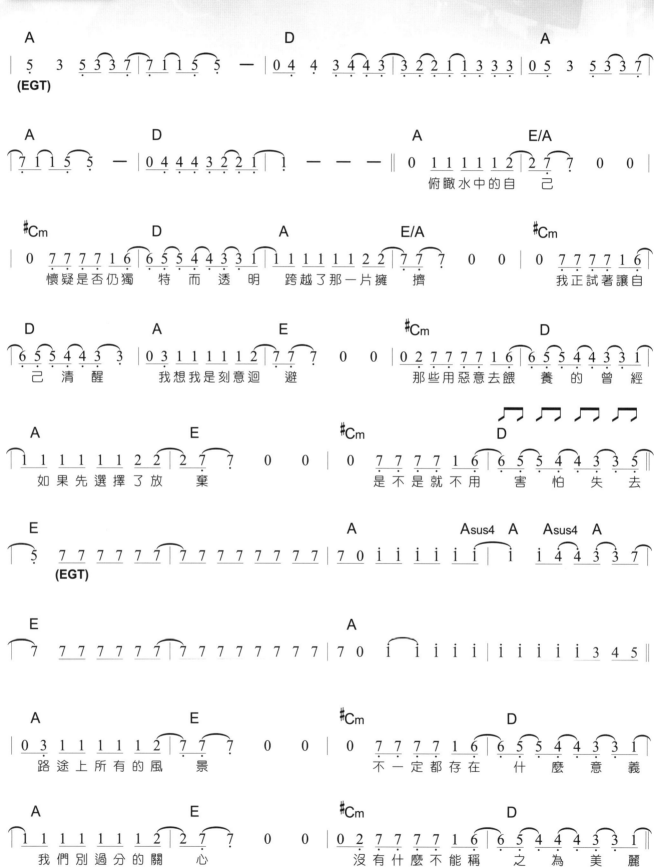

OP：街聲股份有限公司
SP：街聲股份有限公司

刺蝟

演唱 / 原子邦妮 詞 / 查查 曲 / 查查、Nu

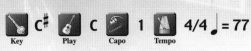

Key **C#** Play **C** Capo **1** Tempo **4/4 ♩= 77**

OP：EMI MS.PUB. (S.E.ASIA) LTD., TAIWAN BRANCH

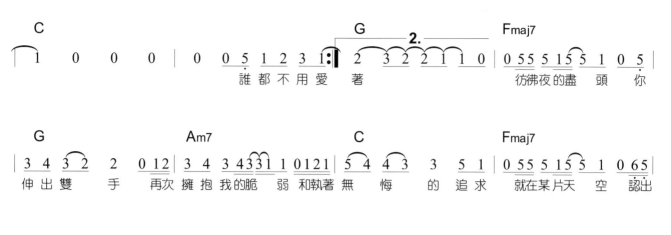

魚說

演唱 / 安妮朵拉　詞 / 陳以恩　曲 / 樊哲忠

Key E　Play E　Tempo 4/4

弾奏參考

↑↑↑↑↑ ↑↑↑↓↑ ↑↑

| Esus4 E | Esus4 E | Asus4 A | Asus4 A | Esus4 E |
| 0 0 0 0 | 0 0 0 0 | 0 0 0 0 | 0 0 0 0 | 0 0 0 0 |

| Esus4 E | Asus4 A | Asus4 A | Esus4 E | Esus4 E |
| 0 0 0 0 | 0 0 0 0 | 0 0 0 5 | 5̇ — — 0 5 | 2̇ — — — |

| Asus4 A | Asus4 A | Esus4 E | Esus4 E | Asus4 A |
| 5 — — — | 0 0 0 5 | 5̇ — — 0 5 | 2̇ — 0 5 2̇ 5 | 1̇ — 0 0 7 1̇ |

B　E　A　B
| 2̇ — — — ‖ 2 3 3 1 2 1 2 5 | 5 3 0 1 2 1 2 3 | 3 0 0 1 2 1 2 3 | 3 2̇ 2 0 0 |

(男):魚說就在海的另一　邊　有一片藍天　　有寬闊的冬　天

E　A　D　B
| 2 3 3 1 2 1 2 5 | 5 3 0 1 2 1 2 5 | 5 3 0 6 6 5 1 2 | 2̇ — 0 0 | 0 6 6 6 7 1̇ 4̇ |

陽光劃開第一道光　線　下過雨的瞬　間　濕　的草原　　　(女):等待河流的蜿

A　E　#G　#Cm
| 4̇ — — 4̇ 3̇ | 3̇ 0 3̇ 3̇ 2̇ 3̇ 2̇ | 7 7 7 1̇ 2̇ 2̇ 1̇ | 0 6 6 6 7 1̇ 4̇ |

蜒　　　流過你心臟　的　左　邊　　等待恆久的時

A　E　B　#Cm
| 4̇ — — 4̇ 3̇ | 3̇ 0 1̇ 4̇ 3̇ 1̇ 2̇ | 2̇ 0 0 1̇ 5 3̇ 7 1̇ | 1̇ 0 3̇ 3̇ 3̇ 2̇ 1̇ 6 |

候　　　流過你耳邊　　輪廓你的臉　　然後一道彩虹

#Fm7　B　Esus4 E　Esus4 E
| 6 0 0 3̇ 3̇ 2̇ | 2̇ — — — | 3̇ — — — | 3̇ — 0 0 ‖

出　現

OP：風潮音樂經紀股份有限公司 WIND MUSIC Publishing Corporation

永無島

演唱 / 安妮朵拉　詞、曲 / 陳以恩

Key B　Play C　Tempo ♩=95　Tune 各弦調降半音

彈奏參考

‖X X ↑X X X ↑X‖

C
| 3̇ · 1̇ 1̇ — | 1̇ · 1̇ 4 5 4 3 |
(EGT)

G
| 4̇ · 1̇ 1̇ — | 1̇ · 1̇ 4 5 4 3 |

♭B
| 4̇ · 1̇ 1̇ — | 0 0 2̇ — |

C
| 3̇ — — — | 3̇ — — — ‖

C
| 0 2 2 2 2 2 | 2 1 1 2 3 3 |
曾 經 屬 於 我 的 炎 熱 夏 季

Gm7
| 0 2 2 2 2 1 | 4 3 1 6̣ 6̣ |
被 記 憶 鎖 上 了 擺 在 抽 屜

♭B
| 0 2 2 2 2 1 | 2 2 3 2 2 0 0 1 |
雨 飄 落 在 柏 油 路 的 氣 息 在

F
| 4 3 1 6̣ 7̣ 1 0 4 | 4 3 3 1 1 0 |
熱 起 來 的 時 候 就 散 去

C
| 0 2 2 2 2 1 | 2 3 3 3 3 0 |
人 群 窸 窸 窣 窣 的 聲 音

Gm7
| 0 2 2 2 2 1 | 4 3 1 6̣ 6̣ |
全 世 界 的 靜 默 在 你 懷 裡

♭B
| 0 2 2 2 2 1 | 4 3 3 1 1 0 2 1 |
揮 霍 的 時 光 圈 住 我 漂 浮

F
| 4 4 4 3 4 3 3 1 | 1 0 0 1 1 1 ‖
在 最 美 的 流 域 如 果 有

C
‖: 1̇ 7 5 5 3 3 5 | 5 — 0 1 1 1 | 1̇ 7 5 5 3 3 5 |
一 個 永 無 島 人 們 在 那

G
| 5 5 5 6 6 1 0 1 |
裡 永 遠 不 會 變 老 你

♭B
| 5 4 4 1 1 — | 0 0 2 · 3 |
去 不 去 啊

C
| 3 — — — | 0 0 0 5 3 ‖
不 去

2x | 2 · 1 1 — — — — |
啊

C
| 5 5 5 5 5 5 5 3 | 5 5 5 3 3 0 2 1 | 5 5 5 5 5 5 5 5 | i̇ 7̇ 7 5 5 0 0 1 |
是 不 是 只 因 為 你 愛 這 裡 還 是 你 愛 你 漸 漸 變 老 的 身 體 愛

Dm7 F C ♭E Dm7
| 5 5 5 5 5 5 5 5 | 5 5 3 3 3 0 2 1 | 5 5 5 5 i̇ 7̇ 7 5 | 5 — — 0 1 |
每 一 寸 傷 痕 的 記 憶 愛 你 愛 的 人 愛 著 你 每

C
| 5 5 5 5 5 5 5 3 | 5 5 5 3 3 0 2 1 | 5 5 5 5 5 5 | i̇ 7̇ 7 5 5 0 0 1 |
一 次 傻 傻 的 跌 倒 再 爬 起 每 一 滴 汗 和 眼 淚 已 小 心 足 跡 每

Dm7 F C
| 5 5 5 5 5 5 5 | 5 5 3 3 0 2 2 1 | 5 5 5 5 i̇·7̇ 7 5 | 5 0 3 5 3 5 ‖
一 口 真 真 切 切 的 呼 吸 閉 上 眼 看 見 忘 不 掉 的 你 Never- land

F 1. C
| 5 — — — | 5 0 5 5 5 3 | 3 — — — | 3 0 3 5 3 5 |
去 不 去 Never- land

Dm7 F C
| 5 — — 5 4 | 4 0 1 2 2 1 | 1 — — — | 0 0 0 0 ‖
在 哪 裡

Dm7 ♭B F/A C
| 4 4 4 4 4 4 4 4 | 3 3 3 3 4 4 4 | 5 5 5 5 5 5 5 5 | 5 5 5 5 5 5 5 0 |

Dm7 ♭B F/A C
| 4 4 4 4 4 4 4 4 | 3 3 3 3 4 4 4 | 5 5 5 5 5 5 5 5 | 5 5 5 5 5 5 5 0 |

Dm7 F C
| 4 5 4 3 4 0 1 | 4 5 4 3 4 5 0 | 5 5 5 5 5 4 4 | 4 3 3 3 3 4 4 5 |

Dm7 F C C̊
| 4 5 4 3 4 0 1 | 4 5 4 3 4 5 5 i̇ | i̇ i̇ i̇ i̇ i̇ 4 4 | 3̇ — 0 1 1 1 :‖
如 果 有

72

C 2.

5 — — — | 5 0 5 5 4 | 4 — — — | 4 0 3 5 3 5 |
　　　　　　去 不 去　　　　　　　　　　Gm7　　　Never- land

♭B

5 — — — | 5 0 1 2 2 1 | 1 — — — | 0 0 3 5 3 5 |
　　　　　　在 哪 裡　　　　F/A　　　♭A　♭B　Never- land

C

5 — — — | 5 0 5 5 4 | 4 — — 3 2 | 2 1 1 0 3 5 3 5 |
　　　　　　去 不 去　　　　Gm7　　　　　　　　Never- land

♭B

5 — — 5 6 | 6 · 0 1 2 2 1 | 1 — — — | 1 0 3 5 3 5 ‖
　　　　　　在 哪 裡　　　　C　　　◇　　　Never- land

Dm7　　　　　Gsus4　　　　C

5 — — 5 4 | 4 · 0 1 2 2 1 | 1 — — — | 0 0 0 0 ‖
　　　　　　在 哪 裡　　　　　　　　　　　　**Fine**

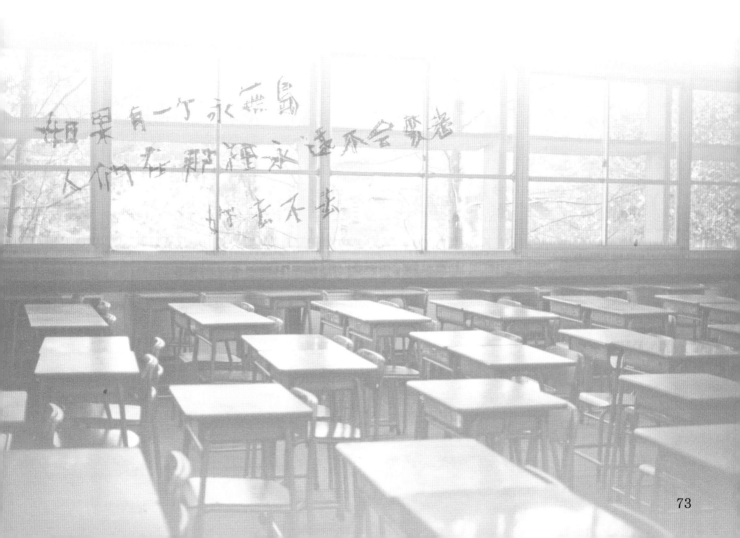

73

大風吹

演唱 / 草東沒有派對　詞、曲 / 草東沒有派對

Key：D　Play：D　Tempo：4/4 ♩= 88

↑·↓↑↑↑↑·↓↑↑↓

Gmaj7　Dmaj7/A

| Bm | Dmaj7 | G | #Fm7 | Bm | Dmaj7 | G | #Fm7 |

| 0 0 0 0 | ‖:06 5 5 35 3 0 20306 | 1203 0601 2305 5323 | 06 5 5 35 3 0 2 0306 | 1203 0601 2305 5 ‖ |

| Bm | Dmaj7 | G | #Fm7 | Bm | Dmaj7 | G | #Fm7 |

0　0　2　3 ｜ 3・1 2・0 ｜ 0　0　0　0 ｜ 0　23　5 1
　　　大 風 吹 著 誰　　　　　　　　　　誰 就 倒 楣

0 5 5 3 2・1 1 ｜ 0 6 3 2 1 1 6 ｜ 0 6 3 5 5 ｜ 0 6 3 1 1 2 3
一 樣 又 醉 了　　一 樣 又 掉 眼 淚　一 樣 的 屈 辱　一 樣 的 感 覺

| Bm | Dmaj7 | G | #Fm7 | Bm | Dmaj7 | G | #Fm7 |

1 0 0 0 42 ｜ 2・33 1 3 5 ｜ 0 0 0 32 ｜ 3 2 0 2 3 30
　　　　每 個 人 都 想 當 鬼　　都 一 樣　的 下 賤

0 5 0 3 1・2 2 3 ｜ 0 0・3 1 2 3 5 ｜ 0 5 0 3 1・2 2 3 ｜ 0・3 1 2 3 5
怪 罪 給 時 間　　它 給 了 起 點　怪 罪 給 時 間　　它 給 了 終 點

| G | | | Dmaj7 | |

3・2 6・1 ｜ 3 2 3 5 3 2 3 2 ｜ 0 3 3 5 5 0 5 ｜ 0 5 5 6 1 2
哭 啊 喊 啊 叫 你 媽 媽 帶 你 去 買　玩 具 啊 快　快 拿 到 學 校

| G | | | Dmaj7 | |

3 2 2 2 6 0 61 ｜ 1 6 1 6 1・6 6 3 ｜ 3 — 0 0 ｜ 0 0 0 0
炫 耀 吧 孩　子 交 點 朋 友 吧

| G | | | Dmaj7 | |

3・2 6 0 6 ｜ 1 6 6 1 1・1 1 1 ｜ 3・2 5 0 ｜ 0 5 3 5 5 3 5 3 5
哎 呀 呀 你 看 你 手 上 拿 的 是 什 麼 啊　那 東 西 我 們 早 就

| G | | | Dmaj7 | |

3・5 3・0 ｜ 0 5 5 0 5 ｜ 5 — — 0 ｜ 0 0 0 0 3:‖
不 屑 啦　哈 哈 哈　　　　　　　　　　　哈

0 0 0 0 6
　　　　　啊

OP：UNIVERSAL MUSIC PUBLISHING LTD

G ◇ 　　　　　　　　　　　　　Dmaj7 ◇

| 3· 2 6· 1 | 3 2 3 5 3 2 3 2 | 0 3 3 5 5 0 5 | 0 5 5 6 1 2 |
哭 啊 喊 啊 叫 你 媽 媽 帶 你 去 買 玩 具 啊 快 快 拿 到 學 校

G ◇ 　　　　　　　　　　　　　Dmaj7 ◇

| 3 2 2 6 0 6 1 | 1 6 1 6 1· 6 6 3 | 3 — 0 0 | 0 0 0 0 |
炫 耀 吧 孩 子 交 點 朋 友 吧

G ◇ 　　　　　　　　　　　　　Dmaj7 ◇

| 3 2 2 6 0 6 1 | 1 6 1 6 1· 6 6 3 | 3 — 0 0 | 0 0 0 0 |
炫 耀 吧 孩 子 交 點 朋 友 吧

G 　　　　　　　#Fm7 　　　　　　Bm 　　　　　Dmaj7

| 3· 2 6· 1 | 3 2 3 5 3 2 3 2 | 0 3 3 5 5 0 5 | 0 5 5 6 1 2 |
哭 啊 喊 啊 叫 你 媽 媽 帶 你 去 買 玩 具 啊 快 快 拿 到 學 校

G 　　　　　　　#Fm7 　　　　　　Bm 　　　　　Dmaj7

| 3 2 2 6 0 1 | 1 6 1 6 1· 6 6 3 | 3 — — — | 0 0 0 0 |
炫 耀 吧 孩 子 交 點 朋 友 吧

G 　　　　　　#Fm7 　　　Bm 　　　　Dmaj7 　　　　　G

| 3· 2 6 0 6 | 1 6 6 1 1· 1 1 1 | 3· 2 5 0 | 0 5 3 5 5 3 5 3 5 | 3· 5 3 — |

#Fm7 　　　　Bm 　　　　　Dmaj7 　　　　　Bm 　Dmaj9 　　Dmaj7/A

| 3 0 0 3 3 | 3 2 2 — 2 1 | 1· 7 7 — ‖ 6 0 0 0 | 0 0 0 0 ‖

Fine

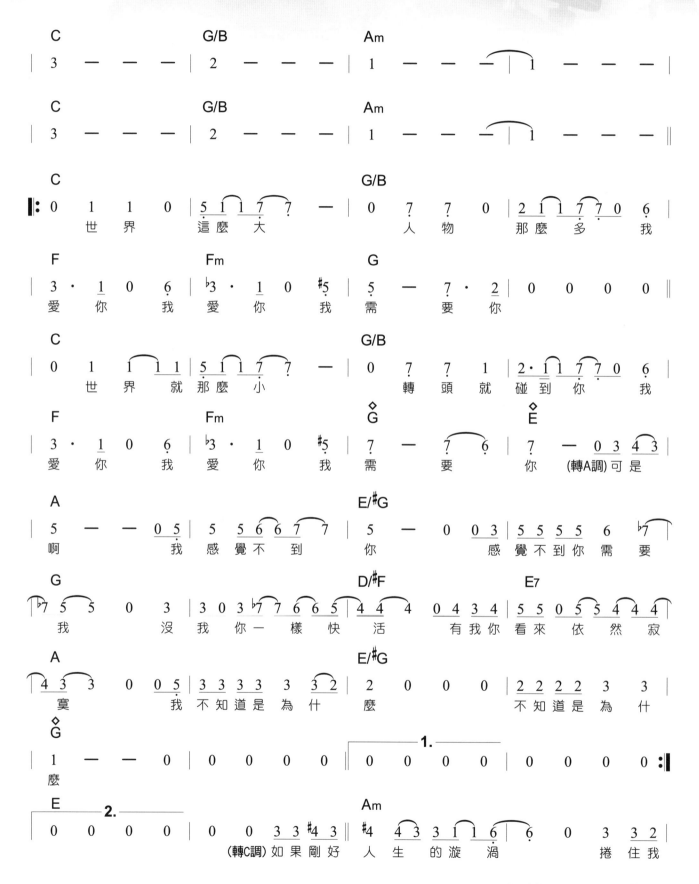

Em 　　　　　　　　　　　　　　　 Dm7 　　　　　　 F
| 3· 3 3 2 7 | 7 — 0 2 2 1 | 2 3 3 6 6 2 2 0 | 2 3 3 2 1 1 0 |
命 運 的 舵 　　 人 們 都 站 在 岸 邊 　等 我 表 演

Esus4 　　　　　　　　　 E 　　　　　　　　 Am
| 3 3 3 5 5 4 | 3· 0 3 3 #4 3 | #4 #4 3 3 0 1 7 | 6 0 0 3 3 |
漂 亮 的 墜 　落 　　 要 是 我 能 大 喊 著 求 救 　引 來

Em 　　　　　　　　　　　　　　　 Dm7 　　　　　　 F
| 5 4 3 3 3 3 4 | 3 — 0 3 3 3 | 2 3 3 6 6 0 3 | 2 3 3 1 1 0 |
一 點 同 情 的 溫 　柔 　　 那 卻 又 不 是 我 　最 想 要 的

Esus4 　　　　　　　　 E 　　　　　　 Am
| 3· 3 3 2 7 | 7 — 0 0 ‖ 1 6 6 5 5 — | 5 — — — |
那 一 雙 手 　　　　　

Em 　　　　　　　　　　　　 Dm7 　　　 F
| 2· 5 5 — | 5 — — — | 1 6 6 4 4 — | 6· 4 4 — |

E 　　　　　　　　 E7 　　　　　　 Am
| 3· #5 5 — | 2· 7 "3 3 #4 3 ‖ #4 #4 3 3 0 1 7 | 6 0 3 3 |
　　　　　　　　 要 是 我 能 大 喊 著 求 救 　引 來

Em 　　　　　　　　　　　　　　 Dm7 　　　　 F
| 5 4 3 3 3 3 4 | 3 — 0 3 3 | 2 3 3 6 6 0 3 | 2 3 3 1 1 0 |
一 點 同 情 的 溫 　柔 　　 那 卻 又 不 是 我 　最 想 要 的

Esus4 　　　　　　　　 E 　　　　　 A
| 3· 5 5 4 3 | 3 — 0 3 4 3 ‖ 5 — — 0 5 | 5 5 6 6 7 7 |
那 一 雙 手 　(轉A調)可 是 　啊 　　 我 感 覺 不 到

E/#G 　　　　　　　　　　　　 G
| 5 — 0 0 3 | 5 5 5 5 6 ♭7 | 7 5 5 5 0 3 | 3 0 3 ♭7 7 6 6 5 |
你 　　 感 覺 不 到 你 需 要 我 　沒 我 你 一 樣 快

D/#F 　　　　　　　 E7 　　　　　 A
| 4 4 4 0 4 3 4 | 5 5 0 5 4 4 4 | 4 3 3 0 0 5 | 3 3 3 3 4 3 |
活 　有 我 你 看 來 依 然 寂 寞 　我 不 知 道 是 為 什

E 　　　　　　　 G 　　　　　　 E
| 2 0 0 0 | 2 2 2 2 2 3 3 | 1 — — 0 | 0 0 0 0 | 0 0 0 0 ‖
麼 　　 不 知 道 是 為 什 麼 　　　　　　　　　 Fine

77

食人夢

演唱 / Vast & Hazy　詞 / 顏靜萱　曲 / 林易祺

Key F　Play F　Tempo 4/4 ♩=76

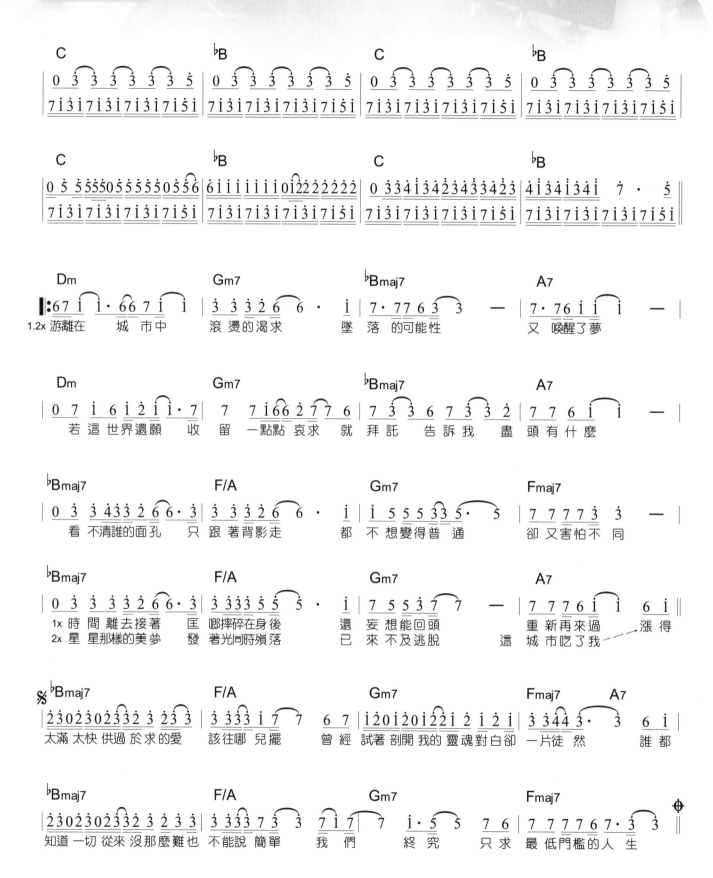

OP：添翼創越工作室

這樣的我

演唱 / 草莓救星　詞、曲 / 吳曉萱

Key: G　Play: G　Tempo: 4/4 ♩ = 74

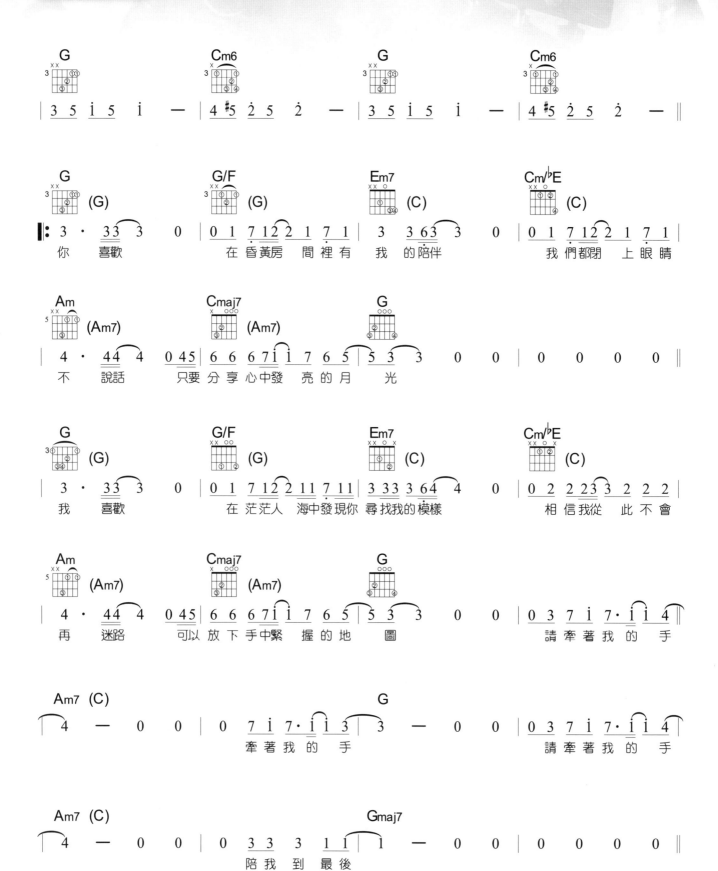

OP : UNIVERSAL MUSIC PUBLISHING LTD

Cmaj7　1.　　　　　　　　　　　　　　　　G
(EGT)　　　(Violin)　　　　　　　(EGT)　　　(Violin)

Cmaj7　　　　　　　　　　　　　　　　　G
(EGT)　　　(Violin)　　　　　　　(EGT)　　　(Violin)

G　2.　　　　　　　　　　　　Cmaj7
(EGT)

Am7　　　　　　　　　　　　Gmaj7
請 牽 著 我 的 手

G　　　　　　　　　　　　Cmaj7
牽 著 我 的 手　　　　　緊 緊 牽 著

Am7　　　　　　　　　　　　Gmaj7
我　　　陪 我 到 最 後　　　　請 牽 著 我 的 手

G　　　　　　　　　　　　Cmaj7
牽 著 我 的 手　　　　牽 著 我 的 手

Am7　　　　　　　　　　　　Gmaj7
陪 我 到 最 後　　　　　　　(Violin)

G　　　　　　　　　　　　Cmaj7

81

受寵若驚

演唱 / 法蘭黛樂團　詞、曲 / Fran

Key **E**　Play **C**　Capo **4**　Tempo 4/4 ♩=125

彈奏參考

| T 1 2 3 3 2 2 1 |
| ↑ ↑↓↑↓↑↓ |

Cmaj7 ... **G/B**

```
| 0   0   0 7 7 7 | 7  1̇ 7 7 5  2 | 3  —  3 7 7 | 0  0  0  0 |
```

Dm7 ... **G**

```
| 0   0   0 1̇ | 7  —  —  — | 3  —  3 2 2 | 2  —  —  — |
```

Cmaj7 ... **G/B**

```
| 0   0   1̇  —  | 2̇  —  3̇  — | 0   0   1̇  — | 2̇  —  3̇  — |
| 1 3 5 7 7 7 5 5 3 | 3  —  —  — | 7 2 5 7 7 5 5 3 | 3  —  —  — |
```

Dm7 ... **G**

```
| 0   0   1̇  —  | 2̇  —  3̇  — | 0   0   1̇  — | 2̇  —  3̇ " 1̇ |
                                                          我
```

Cmaj7 ... **G/B**

```
|: 7  —  —  3 5 5 | 5  —  0  1 | 7  —  2  0 5 5 0 | 0  0  0 5 |
   有       一 點           受  寵   若  驚                  總
```

Dm7 ... **G**

```
| 6 1 2 1 | 2 5 2 2  0 | 5 2 2 1 2 | 2 —  0  1 :||
  覺 得 這 樣 好 的 事    不 會 眷 顧 我           也
                                       0  0  0  1
                                               你
```

C ... **G/B**

```
| 7 · 7 7 5 | 3  —  0  1 | 7  —  2  0 5 5 0 | 0  0  0 5 |
  許 你 永 遠    不  會  相  信                      我
| 7  —  3 5 5 | 5  —  0  1 | 7  —  2  0 5 5 0 | 0  0  0 5 |
  有       一 點          不  能  自  己                  我
```

OP : Linfair Music Publishing Ltd. 福茂著作權
SP : Linfair Music Publishing Ltd. 福茂著作權

Dm7 G
| 6 1 2 · 2 | 2 — 0 0 | 2 3 4 3 | 2 — — 0 ‖
 真 的 只 是 失 去 了 勇 氣
| 6 1 2 · 1 | 1 — 0 0 | 2 3 4 3 | 2 — — 0
 好 喜 歡 你 那 時 的 眼 睛

 C 1. G/B
| 1 1 — 1 1 | 1 1 1 | 1 1 — 1 | 7 · 7 7 — |

Dm7 G
| 1 1 — 1 1 | 1 1 1 | 1 1 — 1 | 7 — — 1 :‖
 我

 ◇ C 2. ◇ G/B
:| 1 2 3 5 | 5 — — 0 | 1 2 3 5 | 5 — — 0 |
 像 溫 柔 夜 景 低 吟 著 絢 麗

 ◇ Dm7 ◇ G
| 1 2 3 5 | 5 — — 0 | 1 2 3 1 | 2 — — 0 ‖
 像 溫 暖 冬 衣 包 住 我 身 體

 C G/B
| 5 — 1 2 | 3 — 1 — | 5 5 1 2 3 | 2 — — 0 |
 夜 晚 的 山 影 靜 靜 地 躺 著

Dm7 G
| 5 — 1 2 3 | 3 — — 0 | 5 5 1 2 3 | 2 — — 0 |
 夜 晚 的 雲 淡 漠 地 流 著

 C G/B
| 5 — 1 2 3 | 3 — — 0 | 5 5 1 2 3 | 2 — — 0 |
 夜 晚 的 你 是 否 還 等 著

Dm7 G
| 5 — 1 2 3 | 3 — — 0 | 5 5 1 2 3 | 2 — — 0 ‖
 夜 晚 的 我 淡 默 地 睡 了

84

長途夜車

演唱 / 滅火器Fire EX.　詞、曲 / 楊大正 Sam Yang

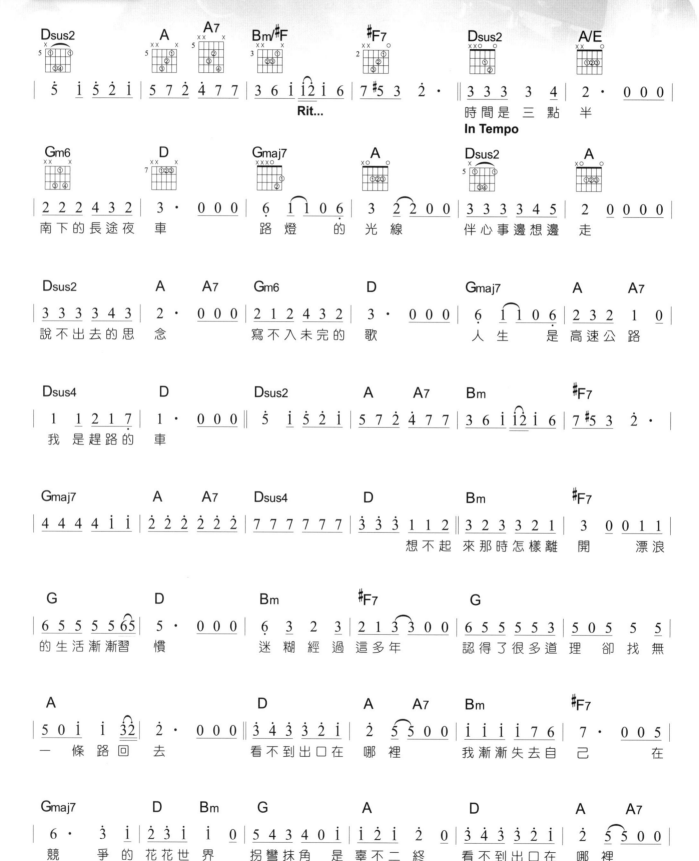

OP：火氣音樂股份有限公司
SP：相知國際股份有限公司

Bm　　　　　#F7　　　　　Gmaj7　　　　　D　　Bm　　　G　　　　　Asus4

| i 7 i i i 4 | 3· 0 0 5 | 6 6 6 6 | 2 3 2 1 i 0 5 | 5 4 3 4　i | i 0 0 2 i i 7 |

也 不 知 該 往 哪　去　　　我 只 是 暫 時 失 去 方 向　我 一 定 會 找 到　　　回 去 的

D　　　　　　　　A　　　　D　　　　　A　　　　　Bm　　　　　#F7

| i· i· | i· i· || 3· 3· | 2· 2 i 2 | 3· 4 2 | 7· 7· |

路

G　　　　　A　　　　D　　　　A　　　　D　　　　　A

| 4 6 i 7 6 | 5 7 2 i 2 | 3· 3· | 2· 5· | 3· 5 3 3 3 i | 2· 5 2 2 3 2 i |

Bm　　　　　D　　　　G　　　　A　　　　D

| 6· 6 5 6 | i 6 5 2 3 5 3 2 | 1· 6· | 6 5 5 6 | 5 6 5 6 i 6 i 2 | 3· i i 6 5 ||

港

G　　　　A　　　　#F7　　　　G　　　　G　　　　A

| 3 2 1 i 6 i | 2 2 2 0 0 | 2 2 4 3 7 | i· 0 0 4 | 6 i i 0 0 | 2 2 2 1 i |

邊 的 路 陣 陣 海 風　　吹 入 我 的 夢 中　　是 當 初　　離 開 那 個

D　　　　　　　G　　　　A　　　　#F7　　　　G

| 2 3 3· | 3· 0 0 5 | 3 2 i 0 0 5 | 3 2 i 1 0 0 | 5· 2 4 | 3 i 0 6 7 |

下 午　　　走 你 的 路　走 你 的 路　　你 對 我 說　　但 是

G　　　　　　　　A　　　　　　　　D

| i 7 6 i 7 6 | i 0 i i i | 2· 2· | 0 i i i 7 | i· i· | i· i· |

你 要 將 回 來 的 路　放 在 心 中　　我 等 你 成 功

◇
D　　　　　　　　　　　　　　　　　　Dsus2　　　A　　A7

| i· 0 0 0 || 0 0 0 0 0 0 | 0 0 0 0 0 0 | 0 0 0 0 0 0 || 3 3 3 3 4 | 2· 0 0 0 |

時 間 是 六 點 半

Gm6　　　　D　　　　Gmaj7　　　　A　　A7　　Dsus4　　　D

| 2 2 2 4 3 2 | 3· 0 0 0 | 6 i i 0 6 | 3 3 2 2 0 0 | 7 1 2 1 7 | 1· 0 0 0 |

到 站 的 長 途 夜 車　　下 車 的 現 在　　我 是 回 來 的 人　　　Fine

87

浪子回頭

演唱 / 茄子蛋　詞、曲 / 黃奇斌

Key: C　Play: C　Tempo: 4/4 ♩ = 67

彈奏參考

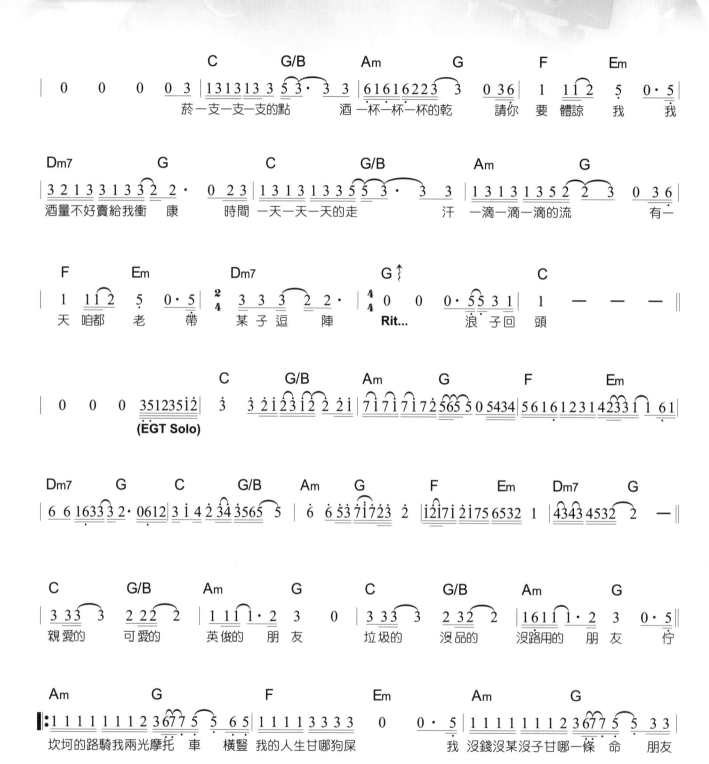

OP：WARNER/CHAPPELL MUSIC TAIWAN LTD

Am　　　　　　G　　　　　　F　　Em　　　　Dm7　　　　G

| 6 1 6 1 6 2 2 3 3 0 3 6 | 1 1 1 2 5 0·5 | 3 2 1 3 3 1 3 3 2 2· 0 2 3 |

一杯一杯一杯的乾　　　　請你　要　體諒　我　　我 酒量不好賣給我衝　康　　時間

C　　　G/B　　　Am　　　G　　　　F　　Em　　　　Dm7　　　1.　G

| 1 3 1 3 1 3 3 5 3 3 3 3 | 1 3 1 3 1 3 5 2 2 3 0 3 6 | 1 1 1 2 5 5 0·5 | 3 3 3 3 2 2 0 5 3 1 |

一天一天一天的走　汗 一滴一滴一滴的流　　有一　天　咱都老　　帶 某子逗　陣　　　　浪子回

C　　　G/B　　　Am　　　　　　　G　　　　　F　　　　Em　　　　Dm7　　　　　　G

| 1 — 0 0 | #2 3 3 4 5 5 2 3 3 2 1 2 2 5 6 1 | 1 5 6 1 1 6 5 6 2 6 1 1 6 1 | 2· 3 5 2 3 3 2 1 2 — |

頭

　6 6 5 3 5 2 3 2 2 5 6 1

(EGT Solo)

C　　　G/B　　　Am　　　　　G　　　　F　　Em　　　　　Dm7　　　　　G

| 1 2 3 5 3 6 6 5 5 5 | 5 1 1·6 3 5 6 6 ♭7 6 5 | 1 1 5 6 6 3 4 5 3·5 6 | 1 6 1 1 6 1 2 3 1 2 3 5 6 :|

　　　　　　　　　　　　　　　　　　　　　　　　　　　　　　　0 0 0 0·5 :|

佇

Dm7　　　2.　G　　　Dm7　　　　G　　　Dm7　　　　G

| 3 3 3 3 2 2 0 0 5 | 3 3 3 3 2 2 0 0 5 | 3 3 3 3 2 2 0 0 | 0 0 0 0 3 |

某子逗　陣　　　帶 某子逗　陣　　　帶 某子逗　陣　　　　　　　　　　　　　　(Piano)

C　　　G/B　　　Am　　　G　　　F　　Em　　　　Dm7　　　G　　C

| 1 3 1 3 1 3 3 5· 3 | 1 2 1 2 1 2 2 3 3 3 6 | 1 2 3 5 5 5 5 3 | 3· 3 3 2 2 5 3 1 | 1 — — — |

　　　　　　　　　　　　　　　　　　　　　　　　　　　　　Rit...　　　　　　　　　Fine

89

環島旅行

演唱 / 熊寶貝樂團　詞、曲 / 餅乾

Key C　Play C　Tempo 4/4 ♩=116

OP：熊寶貝樂團(Bearbabes)

波希米亞

演唱 / Hush!　詞、曲 / 陳家偉

Key A　Play A　Tempo 4/4 ♩=100

彈奏參考

| ↑ | ↑↑↓↑↑↓↑↓ |

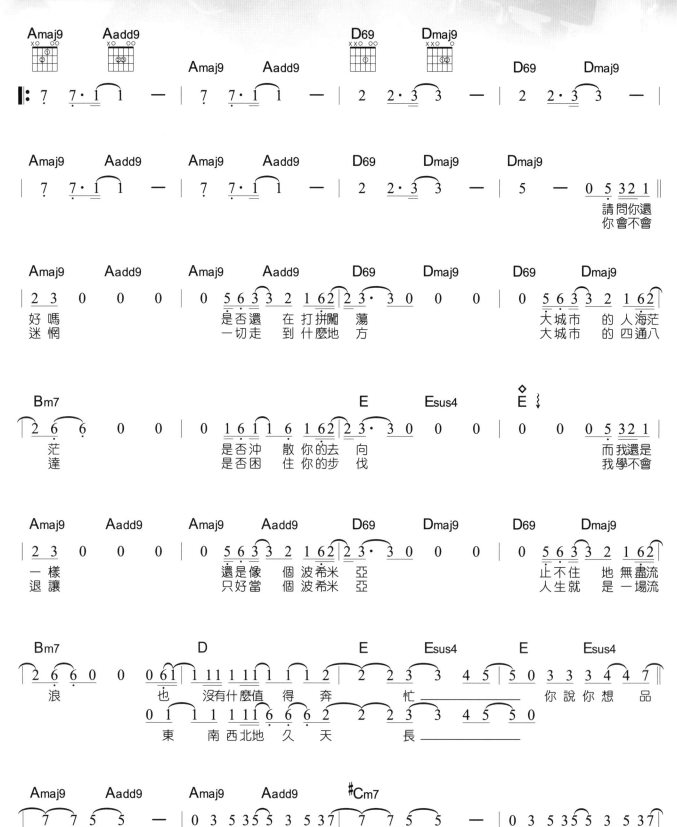

OP：街聲股份有限公司
SP：街聲股份有限公司

戀人絮語

演唱 / 回聲樂團ECHO　詞 / 吳柏蒼　曲 / 吳柏蒼、慕春佑、黃冠文、邱文彥

Key **A**　Play **A**　4/4 ♩ = 108

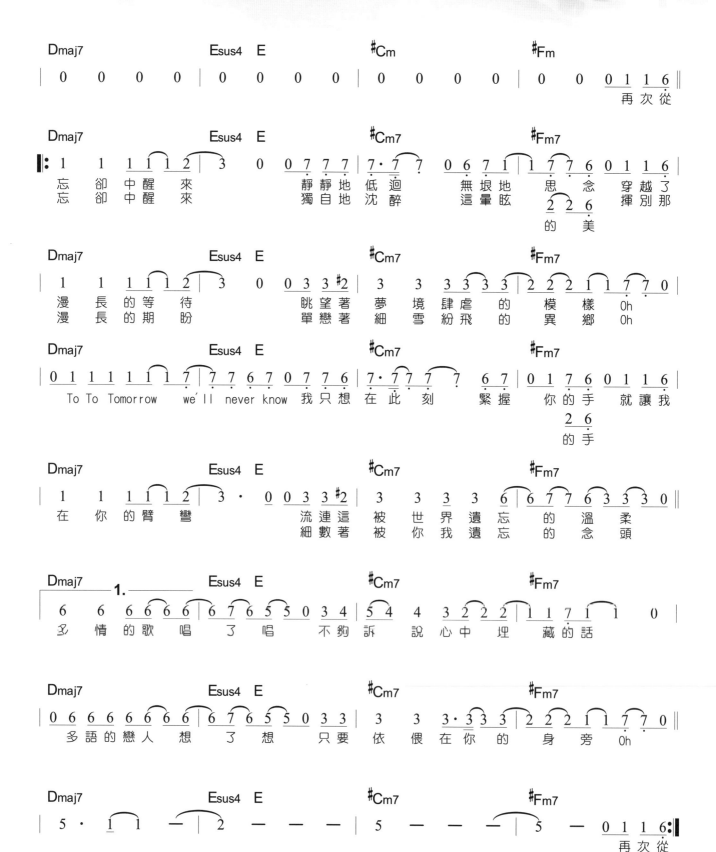

OP : WARNER/CHAPPELL MUSIC TAIWAN LTD

D　　　2.　　　　E　　　　♯Cm7　　　　♯Fm7

| 6　6　6 6 6 6 | 6 7 6 5 5 0 3 4 | 5 4　4　3 2 2 2 | 1 1 7 1　1　0 |

多 情 的 歌 唱 了 唱 不 夠 訴 說 心 中 埋 藏 的 話

D　　　　　　　　E　　　　♯Cm7　　　　♯Fm7

| 0 6 6 6 6 6 6 6 | 6 7 6 5 5 0 3 4 | 5 4　4　3·2 2 2 | 1 1 7 1 7 1 7 7 |

多 心 的 旅 人 藏 了 藏 不 能 掩 飾 寂 寞 編 織 的 謊 Oh

D　　　　　　　　E　　　　♯Cm7　　　　♯Fm7

| 0 6 6 6 6 6 6 6 | 6 7 6 7 7 0 3 4 | 5　5　5·5 5 1 | 1 3 3 2 2 1 1 0 |

多 愁 的 離 人 不 說 話 只 因 思 念 蔓 延 了 夢 鄉 Ahh

D　　　　　　　　E　　　　♯Cm7　　　　♯Fm7

| 0 6 6 6 6·6 6 6 | 6 7 6 5 5 0 3 3 | 3　3　3 3 3 3 | 2 2 2 1 7 7 0 ‖

多 語 的 戀 人 想 了 想 只 要 依 偎 在 你 的 身 旁 Oh

D　　　　　　　E　　　　♯Cm7　　　　♯Fm7　　　　D

| 5·1 1　— | 2　—　—　— | 5　—　—　— | 1　—　—　— | 5·1 1　— |

E　　　　　♯Cm7　　　　♯Fm7　　　　N.C.

| 2　—　—　— | 5　—　—　— | 5　—　—　— | 0 0 0 0 | 0 0 0 0 |

| 0　　0　　0 6 6 3 | 2　0　0 1 2 3 | 3 4 3 2 7 7 7 6 |

And tonight　　When I sing it a- long　I want you

♯Cm7　　　　　　♯Fm7

| 7　0 3 7 7 7 1 | 7·　0 0 6 6 3 | 2　0　0 1 2 3 |

Ba- by come on　　And tonight　　When I sing

E　　　　　　　　　　♯Cm7　　　　♯Fm7　　　　D

| 3 4 3 2 7 7 7 6 | 7　0 3 7 7 7 1 | 7·6 6 6 3 |

it a- lone　I want you　Ba- by come on　　And tonight

D　　　　　　E　　　　　　　　♯Cm7

| 2　0　0 1 2 3 | 3 4 3 2 7 7 7 6 | 7　0 3 7 7 7 1 |

When I sing it a- lone　I want you　Ba- by come on

| 6　6　6 6 6 6 | 6 7 6 5 5 3 3 4 | 5 4　4　3 2 2 2 |

多 情 的 歌 唱 了 唱 不 夠 訴 說 心 中 埋

95

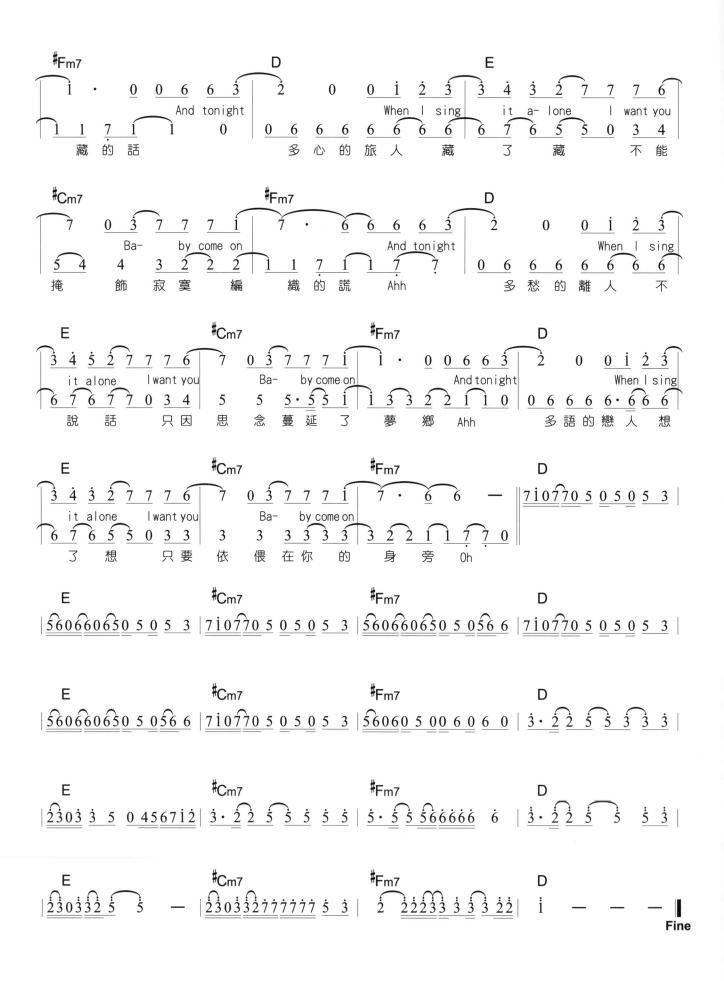

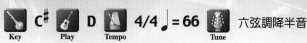

我喜歡你

演唱 / 洪安妮　詞、曲 / 洪安妮

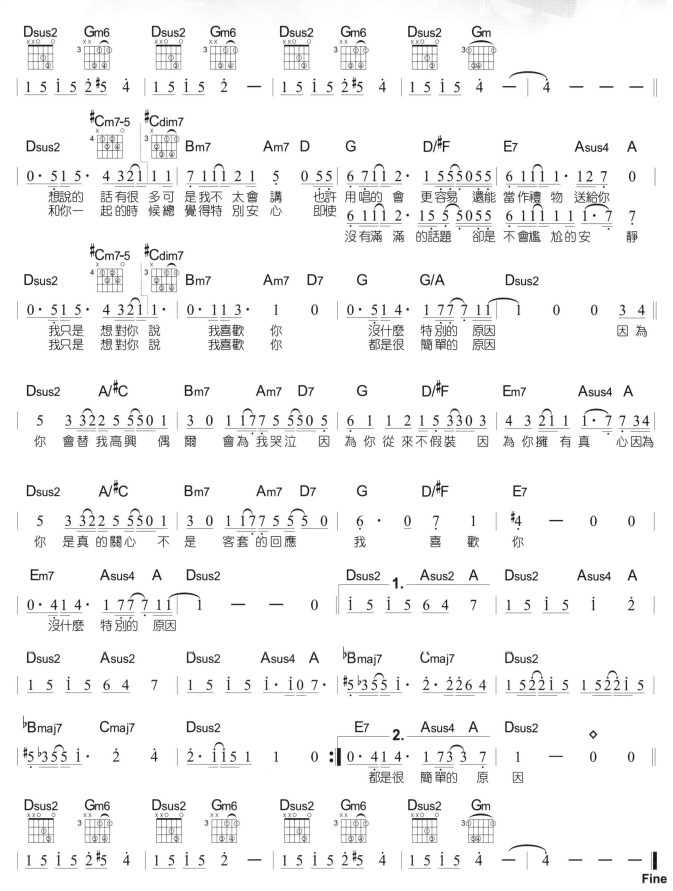

OP：唐果娛樂股份有限公司

不能再愛你

演唱 / 小男孩樂團　詞 / 昌哥Vince Cheng　曲 / 林依霖Elisa Lin、陶山Skot Suyama

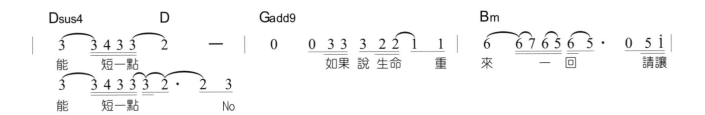

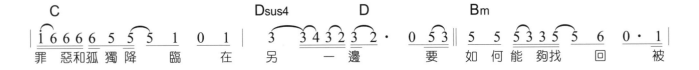

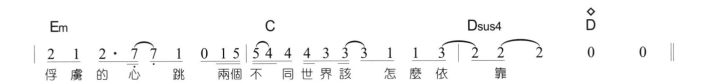

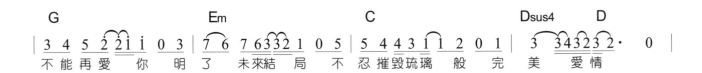

OP：昌璐文創有限公司 / Tao Shan Music Co.,Ltd. 陶山音樂有限公司
UNIVERSAL MUSIC PUBLISHING LTD
SP：Sony Music Publishing (Pte) Ltd. Taiwan Branch

99

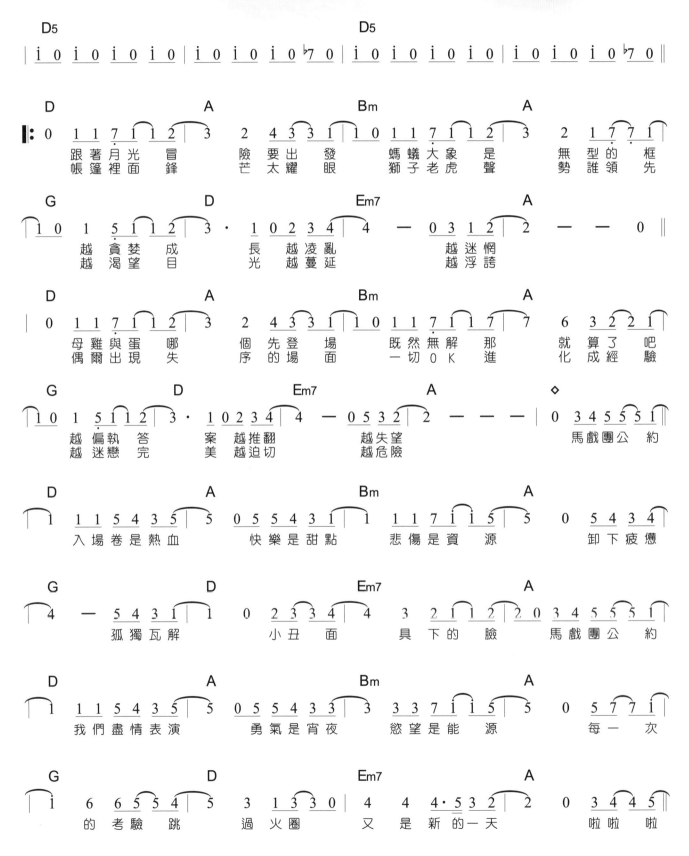

100

OP：亞神音樂娛樂AsiaMuse
UNIVERSAL MUSIC PUBLISHING LTD

D5

1.

5 — — — 5 — 0 0 | 1 1·♭7 1 7 7 5 5 #4 4 ♮4 4 ♭3 4 3 :||

1 1·♭7 1 7 7 5 5 #4 4 ♮4 4 ♭3 4 3

D 2. A Bm A G

5 — — — | 5 — 0 0 | 5 0 5 0 5 1 1 1 | 4 4 3 3 2 2 1 1 | 5 0 5 0 5 1 1 1 |

(Syn.)

D Em7 A D A

| 3 0 3 0 3 1 1 1 | 4 0 4 0 4 1 1 1 | 1 0 7 0 6 0 7 0 | 5 0 5 0 5 1 1 1 | 2 0 2 0 2 1 1 1 |

Bm A G D Em7

| 5 0 5 0 5 1 1 1 | 4 4 3 3 2 2 1 1 | 5 0 5 0 5 1 1 1 | 3 0 3 0 3 1 1 1 | 4 0 4 0 4 1 1 1 |

A D A Bm A

| 7 0 3 4 5 5 5 1 || 1 1 1 5 4 3 5 | 5 0 5 5 4 3 1 | 1 1 7 1 1 5 | 5 0 5 4 3 4 |

馬戲團公 約 劇本由你來寫 燈光是點綴 音樂是調 味 手牽著手

G D Em7 A

| 4 — 5 4 3 1 | 1 0 2 3 4 | 4 3 2 1 2 | 2 0 3 4 5 5 5 1 |

管 他 是 誰 遊樂 每 一 個 瞬 間 馬戲團公 約

D A Bm A

| 1 1 1 5 4 3 5 | 5 0 5 5 4 3 3 | 3 3 7 1 5 | 5 0 5 7 7 1 |

有效 期限永 遠 未來是無 限 自信是配 備 畫上 一

G D Em7 A

| 1 6 6 5 5 4 | 5 3 1 3 3 0 | 4 4 4·5 3 2 | 2 0 3 4 5 |

個 笑臉 悲 傷 再見 又 是 新 的 一 天 啦啦 啦

D5

5 — — — 5 — — 0 | 1 1·♭7 1 7 7 5 5 #4 4 ♮4 4 ♭3 4 3 |

1 1·♭7 1 7 7 5 5 #4 4 ♮4 4 ♭3 4 3

| 1 1·♭7 1 7 7 5 5 #4 4 ♮4 4 ♭3 4 3 | 1 1·♭7 1 7 7 5 5 #4 4 ♮4 4 ♭3 4 3 | 1 0 0 0 0 ||

Fine

101

再見我的愛

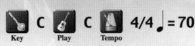

演唱 / 櫻桃幫　詞、曲 / 櫻桃幫Cherry Boom

Key **C**　Play **C**　Tempo **4/4 ♩= 70**

彈奏參考

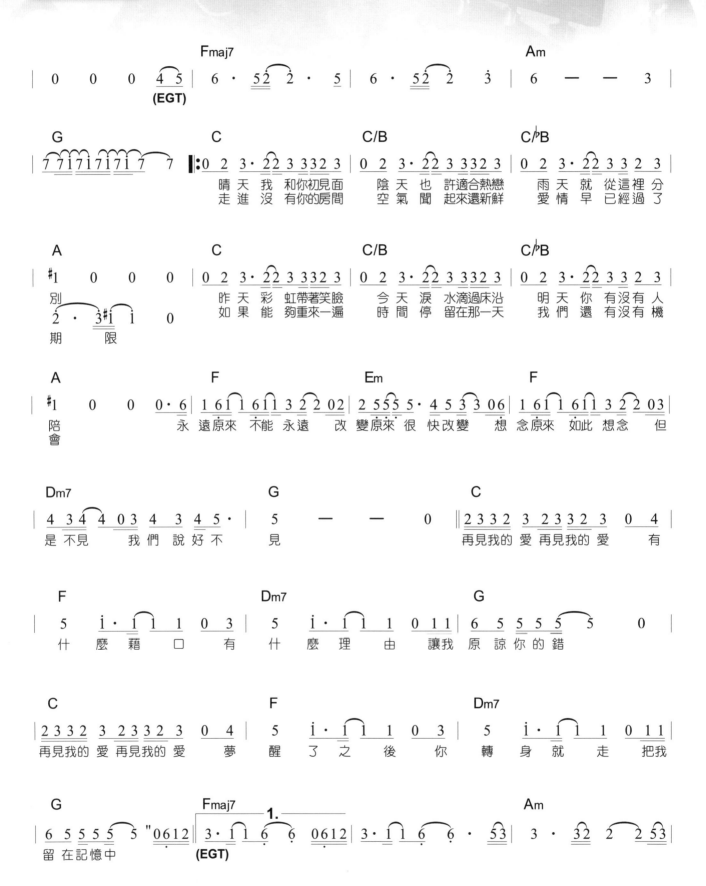

OP：UNIVERSAL MUSIC PUBLISHING LTD+
EMI MS.PUB. (S.E.ASIA) LTD., TAIWAN BRANCH

再見我的 愛 再見我的 愛

Good bye

再見我的 愛 再見我的 愛

Good bye Good bye

再見我的 愛 再見我的 愛

Good bye Good bye Good

再見我的 愛 再見我的 愛

Good bye Good bye Good

(EGT)

bye

Fine

等著你回來

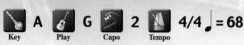

演唱 / 小男孩樂團　　詞 / 昌哥Vince Cheng　　曲 / 陶山Skot Suyama

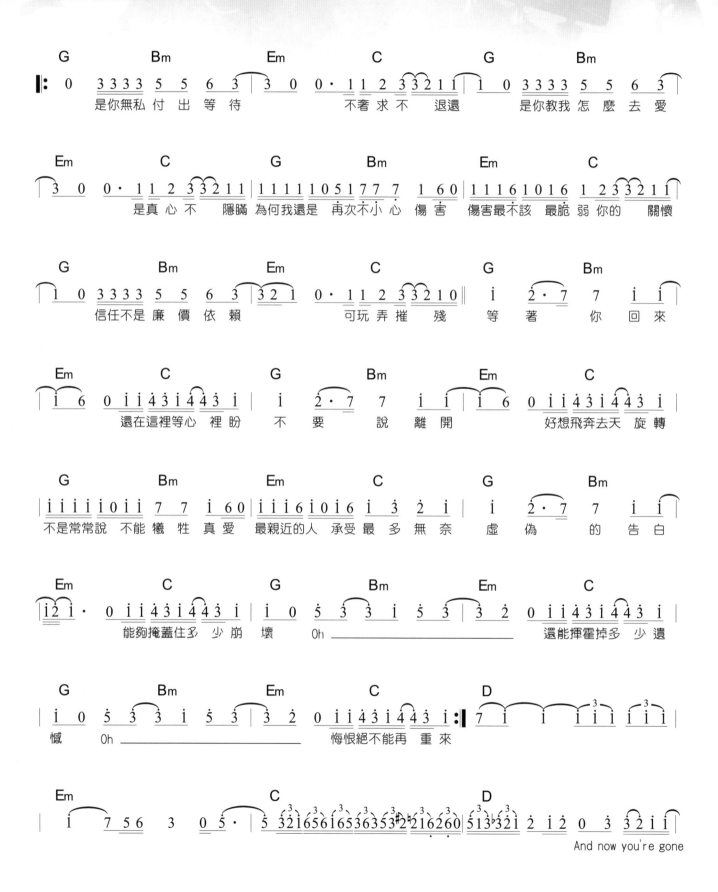

OP：昌璐文創有限公司 / Tao Shan Music Co.,Ltd. 陶山音樂有限公司
SP：Sony Music Publishing (Pte) Ltd. Taiwan Branch

是有多寂寞

演唱 / 安妮朵拉　詞、曲 / 樊哲忠

Key **B**　Play **C**　Tempo 4/4 ♩=62　Tune 各弦調降半音

```
| T 13321 T 13321 |
| x ↑↑↓ ↓↑↑↑↓ |
```

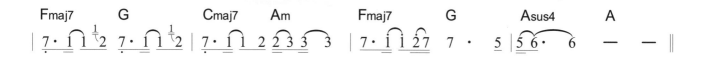

OP：風潮音樂經紀股份有限公司 WIND MUSIC Publishing Corporation

Fmaj7　　**2.**　　G　　　　　　　C　　　　　　Am　　　　　Dm7　　　　　G

| 3 0 1̇ 1̇ 7 7 2̇ 3 | 2 0 1̇ 1̇ 7 6 5 | 3 2 3 3 5 1 | 1 0 6 6 5 5 1 | 1 0 6 6 5 5 2 3 2 0 6 6 5 3 2 |

寞　連手機都笑我　在熱鬧場合　不知滑　什麼　看似朋友很　多　卻只能Say Hallo 接下去只是

Cadd9　　　　　　　　　　Bm7-5　　　　E　　　　　Am　　G　　D7/#F

| 2 3 2 3 3 6 7 5 | 5 0 1̇ 1̇ 7 7 3 | 2 0 1̇ 1̇ 7 7 6 #5 6 7 7 3 0 | 6 #5 6 7 6 7 6 0 6 5 3 |

無　話可　說　了　看鏡子裡的　我　是個陌生的　我 只剩　下　無比空洞的瞳　孔　　這是你

Dm7　　　　　Em7　　　　Asus4　　　　　A　　　　Fmaj7　　　　G

| 3 2 3 3 5 0 2 1 2 2 5 | 7̣ 7 · 6 6 0 ‖ 7̣ · 1 2 7̣ · 1 2 |

離開以　後　我自找　的　寂　寞

C　　　　　Am　　　　　　Fmaj7　　　　G　　　　Asus4　　　A

| 7̣ · 1 2 2 3 · 3 | 7̣ · 1 2 7 7 · 5 | 5 6 · 6 — — ‖

Fine

馬戲團運動

演唱 / 麋先生Mixer　詞 / 聖皓　曲 / 子安、聖皓

Key **G**　Play **G**　Tempo 4/4 ♩ = 132

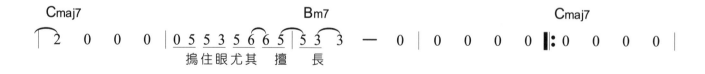

還是都一樣　沒有 太 多 人 懂 慌 張
搗住眼尤其 擅 長

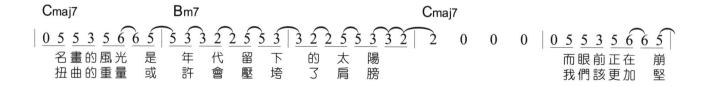

名畫的風光 是 年 代 留 下 的 太 陽　　而眼前正在 崩
扭曲的重量 或 許 會 壓 垮 了 肩 膀　　我們該更加 堅

OP：UNIVERSAL MUSIC PUBLISHING LTD

Bm7　　　　　　Em　　　　Am7　　　　　　　　　　　　G

5 3 3 — 0 | 0 0 0 2 3 ‖ 2· 2 3 2 2 | 2 5 5 5 3 2 2 | 2· 2 3 2 2

塌　　　　　所有　手握　權杖　的怪　物　哪裡　是

強　　　　　所有　手無　寸鐵　的孤　獨　其實　是你

G　　　　　　　Am7　　　　　　　　　　　　G

2 5 5 5 3 2 2 0 | 2· 2 3 2 2 | 2 5 5 5 3 2 2 0 | 0 1 1 5 5 3 3 5 | 0 1 1 5 5 3 3 5

我　的去　處　請記　得　你　的幸　福　是掠奪誰的無助　拿誰的未來賭注

並　不孤　獨　請相　信　你　的頑　固　是為了理想追逐　是你偉大的包袱

Cmaj7　　　　　　　　　　　　Bm7　　　　　　　　　　　Cmaj7

5 6 6 — — | 0 1 1 1 1 6 5 1 | 1 6 6 5 5 1 1 6 6 5 5 — — | 5 0 0 0 |

我用抗拒對待你　所給的危險

我把你歸類在這　世界的邊緣

G　　　　　　　　　　　　　　Cmaj7

0 1 1 1 1 6 5 1 | 1 6 6 5 5 1 1 6 6 5 5 — — | 5 0 0 0 | 0 1 1 1 1 6 5 1

你只能繼續的和　你自己和解

當你的貪婪已變　得無法避免

Bm7　　　　　　　　　Am7　　　　　　　　　　　　D

1 6 6 5 5 1 1 6 | 6 5 5 3 3 5 5 6 | 6 1 1 — — | 0 0 5 5 5 5 5 2 2 — —

個起點不能妥協所以　　　　　你不能佔據

　　　　　　　　　　　　　　0 0 5 5 6 6 5 5 5 — —

　　　　　　　　　　　　　　你不能佔據

D　　　　　Cmaj7　　1.　　　　　　　　　　　　　　Bm7

2 — — 0 | 5· 6 6 3 5· 6 6 3 | 5· 2 2 7 7 7 7 7 | 5· 6 6 3 5· 6 6 3 | 0 3 2 1 6 7 1

5 — — 0 (EGT)

Cmaj7　　　　　　　　　　　　Bm7　　　　　　　Em

5· 6 6 3 5· 6 6 3 | 5· 2 2 7 7 7 7 7 | 5· 6 6 3 5· 6 6 3 | 0 3 2 1 6 7 1 | 5· 4 4 3 4· 3 3 2 ‖

　　　　　　　　　　　　　　　　　　　　　　　　　(Bass)

Cmaj7　　2.　　　　　　　　　　　　Bm7

5· 6 6 3 5· 6 6 3 | 5· 2 2 7 7 — | 5· 6 6 3 5· 6 6 3 | 0 5 5 5 5 5 5 5 5

Cmaj7　　　　　　　　　　　　Bm7　　　　　　Em

5· 6 6 3 5· 6 6 3 | 5· 2 2 7 7 7 7 7 | 5· 6 6 3 5· 6 6 3 | 0 6 1 1 6 1 0 ‖

109

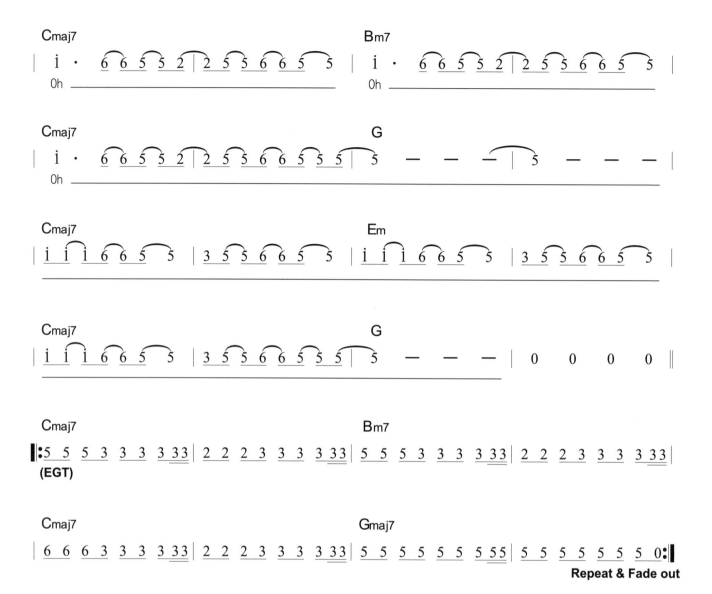

被你遺忘的森林

演唱 / 原子邦妮　詞 / 查查　曲 / 查查、Nu

Key F　Play F　Tempo 4/4 ♩= 96

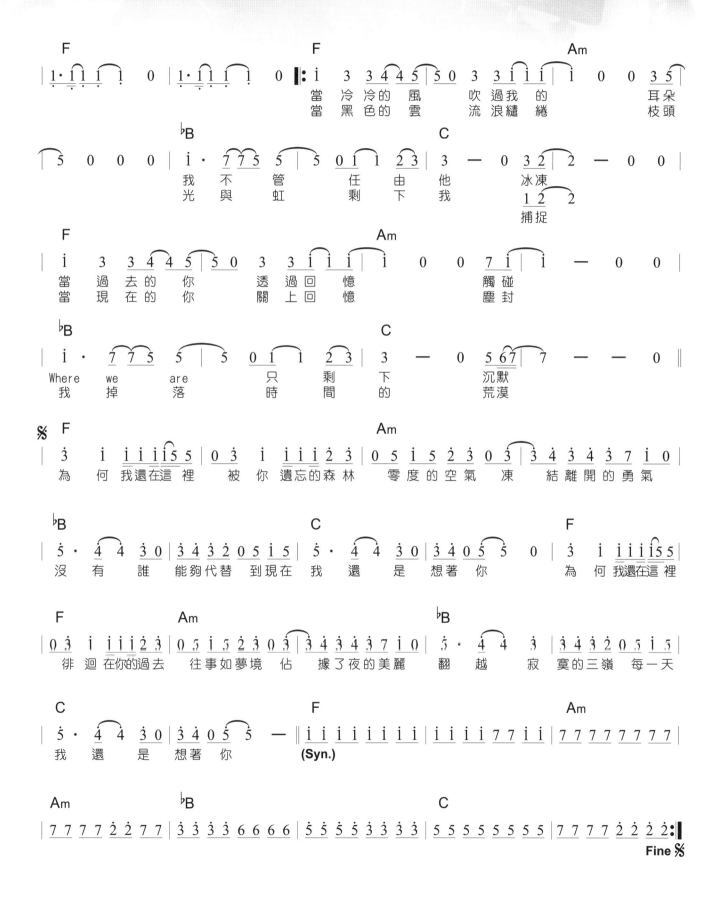

我們背對著青春

演唱 / 輕晨電　詞 / 隋玲、小英　曲 / 小英

Key	Play	Capo	Tempo	
C#	C	1	♩ = 96	4/4

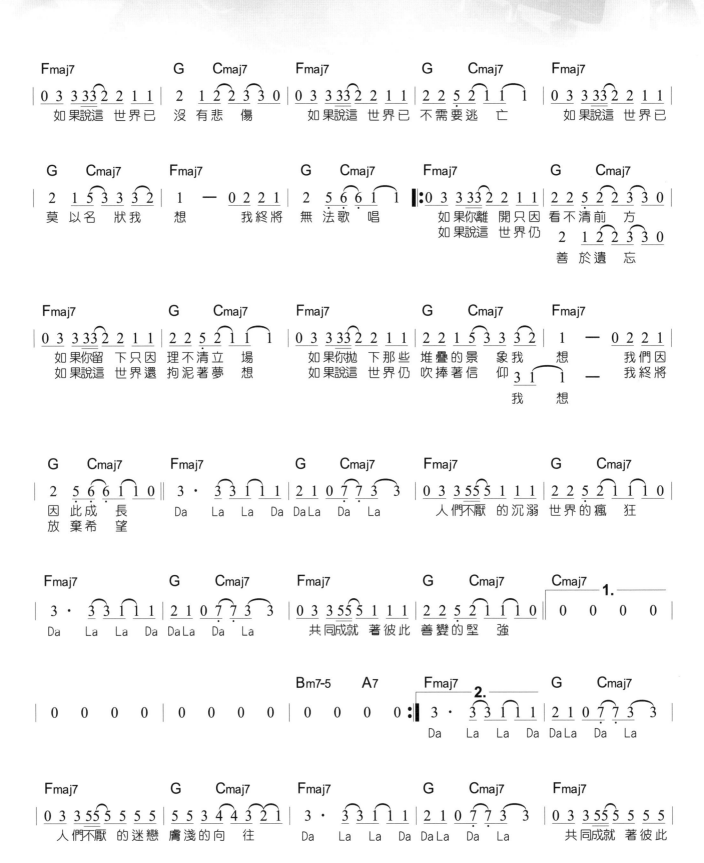

OP：輕晨電 Morning call

G　Cmaj7　　C　　　　G/B　　　Am7　　　　G

| 5 5 3 4 4 3 2 1 ‖ 0 0 0 0 | 0 0 0 0 | 0 0 0 0 | 0 0 0 0 |

脆弱的猖　狂

C6　　　　Bm7-5　　　Am9　　　　G　　　　D9

| 0 0 0 0 | 0 0 0 0 | 0 0 0 0 | 0 0 0 0 ‖ 3 · 3 3 1 1 |

Da La La Da

Cmaj7　　　　　　G　　　　Em7　　　　Fmaj7　　　　G

| 2 1 0 7 7 3 3 | 3 — 0 2 | 2 · 7 7 0 | 3 · 3 3 1 1 | 2 1 0 7 7 3 3 |

Da La Da La　　Wu　　　Da La La Da Da La Da La

D9　　　Amadd9　　　　　Fmaj7　　　C

| 3 — 0 2 | 2 — — — | 0 0 5 5 5 5 ‖ 5 — 5 2 | 3 0 5 5 5 5 |

Wu　　　我們持續聽　　著　　　屬於這時

G　　　Am　　　Fmaj7　　　C　　　　G

| 5 3 3 3 3 2 4 | 3 0 5 5 5 5 | 5 — 5 2 | 3 · 2 2 1 0 | 3 2 2 2 3 4 3 |

代 的搖 滾樂　直到彼此 青　春　　　Ah

Am　　　Fmaj7　　　C　　　　G　　　Am

| 3 0 5 5 5 5 | 5 — 5 2 | 3 0 5 5 5 5 | 5 3 3 3 3 2 4 | 3 0 5 5 5 5 |

我們持續聽　　著　　　屬於這時 代 的搖 滾樂　直到彼此

Fmaj7　　　C　　　Am　　　G　　　Fmaj7

| 5 — 5 2 | 3 · 2 2 1 0 | 3 2 2 2 3 4 3 3 0 5 5 5 5 | 5 — 5 2 |

青　春　　Ah　　　我們持續聽　　著

C　　　G　　　Am　　　Fmaj7　　　C

| 3 0 5 5 5 5 | 5 3 3 3 3 2 2 4 | 3 0 5 5 5 5 | 5 — 5 2 | 3 · 2 2 1 0 |

屬於這時 代 的搖 滾樂　直到彼此 青　春

Am　　　　　G　　　Fmaj7

| 3 2 4 4 3 3 2 2 | 2 0 5 5 5 5 | 5 — — — | 1 — — — ‖

Ah　　　　我們持續聽　　著　　Fine

113

夜空中最亮的星

演唱 / 逃跑計畫　詞、曲 / 逃跑計劃

彈奏參考

Key	Play	Tempo	Tune
B	C	4/4 ♩=108	各弦調降半音

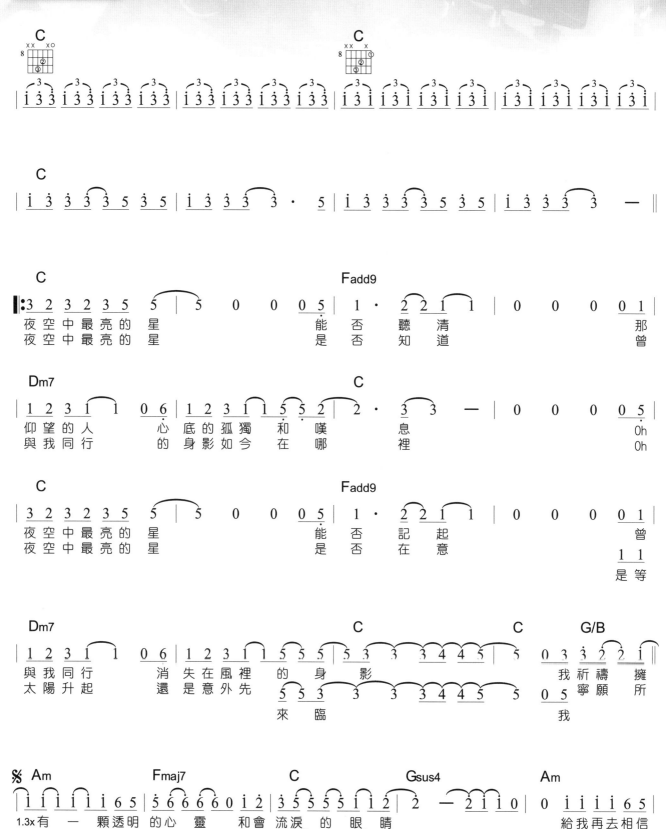

OP：北京美丽世界音乐公司

現在不想聽見你

演唱 / 來吧!焙焙!　詞、曲 / 鄭焙檍

Key **D**　Play **C**　Capo **2**　Tempo **6/8** ♩= 41

```
3   3      3   3
2   2      2   2
T  1  1 |T  1  1
```

Cmaj7　　　　　　　　Fmaj7　　　　　　　　Cmaj7　　　　　　　　Fmaj7
| 1 3 3 1 3 3 | 1 3 3 1 3 3 | 4 3 3 4 3 3 | 4 3 3 4 3 3 | 1 3 3 1 3 3 | 1 3 3 1 3 3 | 4 5 5 4 5 5 |

Fmaj7　　　　　　C　　　　　　　　　　　E7/B　　　　　　　F
| 4· 4 5 ‖ 3· 4 3 | 3 0 3 4 3 | 3· 3 2 | 7· 0 6 | 1 6 1 6 | 1 5 0 5 3 3 |
　　　　　　　　我　現　在　不　想　聽見你　的　　聲　音　　因　為　還　有很多的　事情還

G/B　　　　　　　　　　　F　　　　　　　　　　C
| 3 2 2 0 2 | 2 3 3 0 3 | 6 1 1 6 6 | 6 1 0 5 | 5 1 6 6 6 3 0 3 |
　沒　解決　或　忘記　雨　天　他棄　我　而　去　　晴　天　就出　來　遊戲　　你

F　　　　　　　　　　Em7/B　　　　　　　F
| 3 4 4 6 | 1 6 0 1 5 2 | 3· 3 0 4 | 4 3 3 0 3 | 6 1 6 6 6 5 0 5 |
　問　我　可　不　可以　暫時忘　記　　傷　心　　艷　陽他笑　我　逃避　　星

C　　　　　　　　　　　F　　　　　　　　　　C
| 5 1 1 6 6 | 6 3 0 3 | 3 4 4 4 0 6 | 1 6 0 5 6 1 | 1· 1· 1 0 0 3 4 5 3 ‖
　星　討厭　我　嘆氣　　為什麼你最　需　要的　我給不　起

Fmaj7　　　　　　　　Cmaj7　　　　　　　　Fmaj7
| 1 1 1 6 1 3 4 5 3 | 1 1 1 7 1 3 4 5 3 | 1 1 1 7 1 3 4 5 3 | 1 1 1 7 1 3 4 5 3 | 1 1 1 2 1 3 4 5 3 | 1 1 1 6 1 3 4 5 3 |

Cmaj7　　　　　　　　Fmaj7　　　　　　　　Cmaj7
| 1 1 1 7 1 3 4 5 3 | 1 1 1 6 1 3 4 5 3 | 1 1 1 7 1 3 4 5 3 | 1 1 1 2 1 3 4 5 3 | 1 1 1 1 3 4 5 3 | 1 1 1 2 3 3 4 5 3 |

Fmaj7　　　　　　　　Cmaj7　　　　　　　　Fmaj7
| 1 1 1 6 1 3 4 5 3 | 1 1 1 7 1 3 4 5 3 | 1 1 1 6 1 3 4 5 3 | 1 1 6 2 1 3 4 5 3 | 1 1 1 6 1 3 4 5 3 | 1 1 1 2 1 1 5 |

OP : Wonder Music

Cmaj7
```
|3  3  3  3 3453|1  1 12 1 3453|1  1 16 1 3453|
```
Fmaj7
```
|1  1 12 1 3453|
```
Cmaj7
```
|1  0  0  0  0|0  0  0  0 3‖
```
為

F
```
|3 4 4 4 0 6|1 6 0 5 6 1|
```
什麼你最　需要的　我給不

C
```
|1· 1· |1· 0 0 3|
```
起　　　　　　為

F
```
|3 4 4 4 6|1 6 0 5 6 4|
```
什麼我最　渴望的　模糊不

C
```
|3· 3 4|3· 3 0 3|
```
清　　　　　為

F
```
|3 4 4 4 0 6|1 6 0 5 6 1|
```
什麼你最　需要的　我給不

C
```
|1· 1· |1· 0 0 3|
```
起　　　　　為

F
```
|3 4 4 4 6|1 6 0 5 6 1|
```
什麼我最　渴望的　模糊不

C
```
|1· 1· |0 0 0 0 0 0‖
```
清

F
```
|4 5̇ 5 4 4̇ 4̇|4 3̇ 3 4 4̇ 4̇|
```

C
```
|1 2̇ 2̇ 1 1 1̇|1 7 7 1 5 5|
```

F
```
|4 5̇ 5 4 4̇ 4̇|4 3̇ 3 4 4̇ 4̇|
```

C
```
|1 5 1̇ 2̇ 5 7|7 1̇ 1̇·‖
```
Fine

117

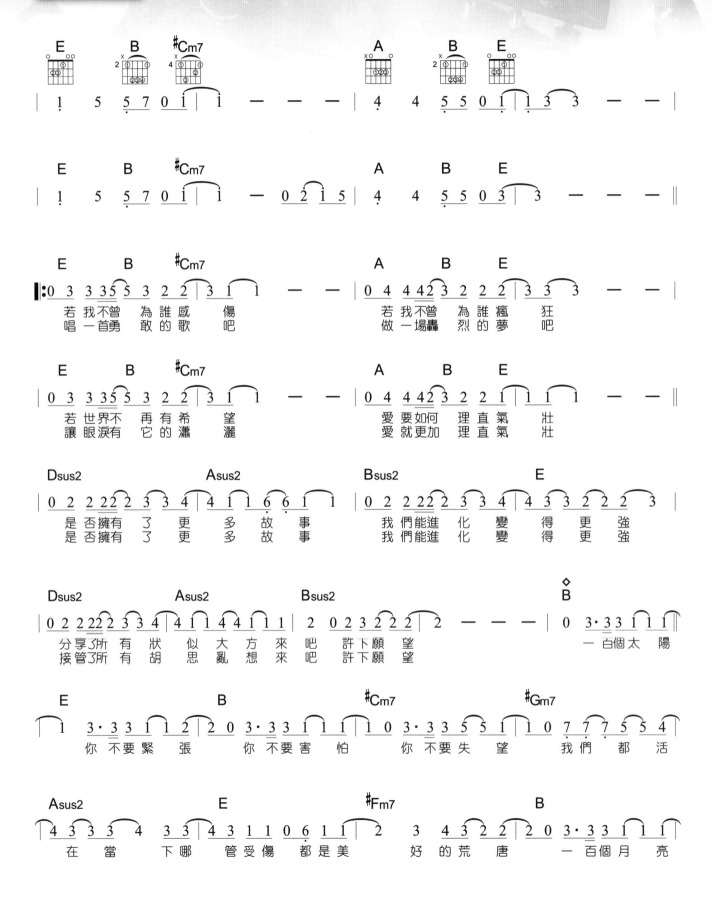

一百個太陽月亮

演唱 / 棉花糖　詞 / 莊鵑瑛　曲 / 沈聖哲

OP：亞神音樂娛樂 AsiaMuse
UNIVERSAL MUSIC PUBLISHING LTD

我把我的青春給你

演唱 / 好樂團Good Band　詞 / 陳利涴　曲 / 許瓊文

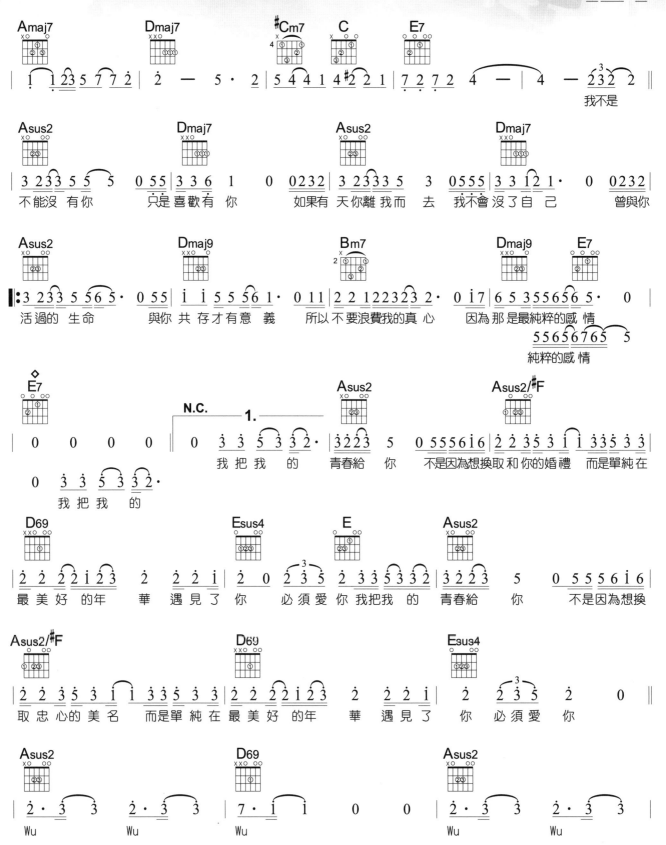

OP：好樂團 GoodBand

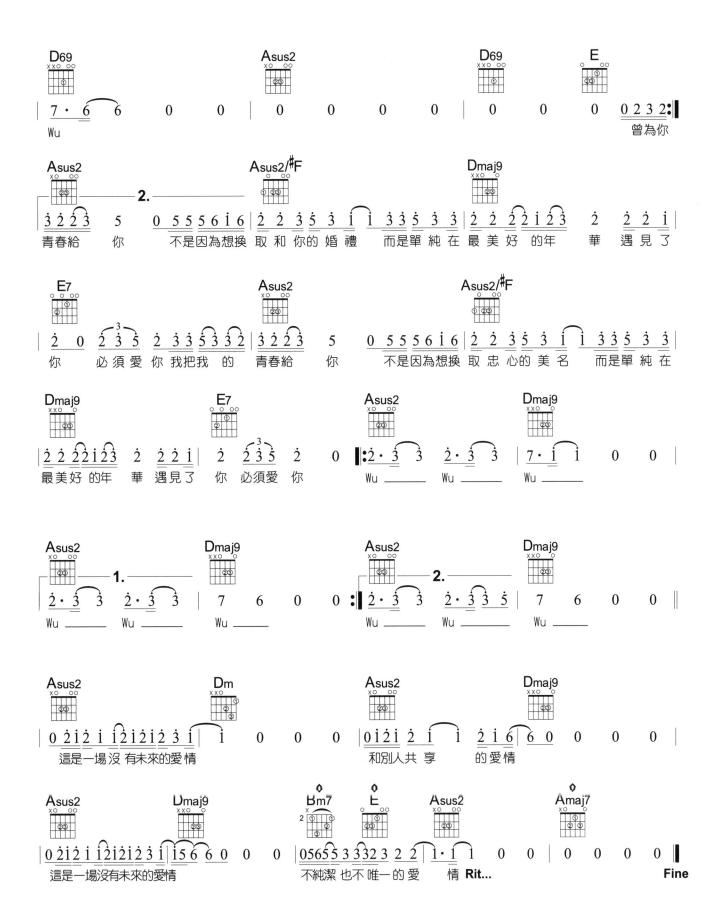

我還年輕 我還年輕

演唱 / 老王樂隊　詞 / 張立長　曲 / 老王樂隊

彈奏參考

Dm (Key)　Dm (Play)　4/4 ♩=64

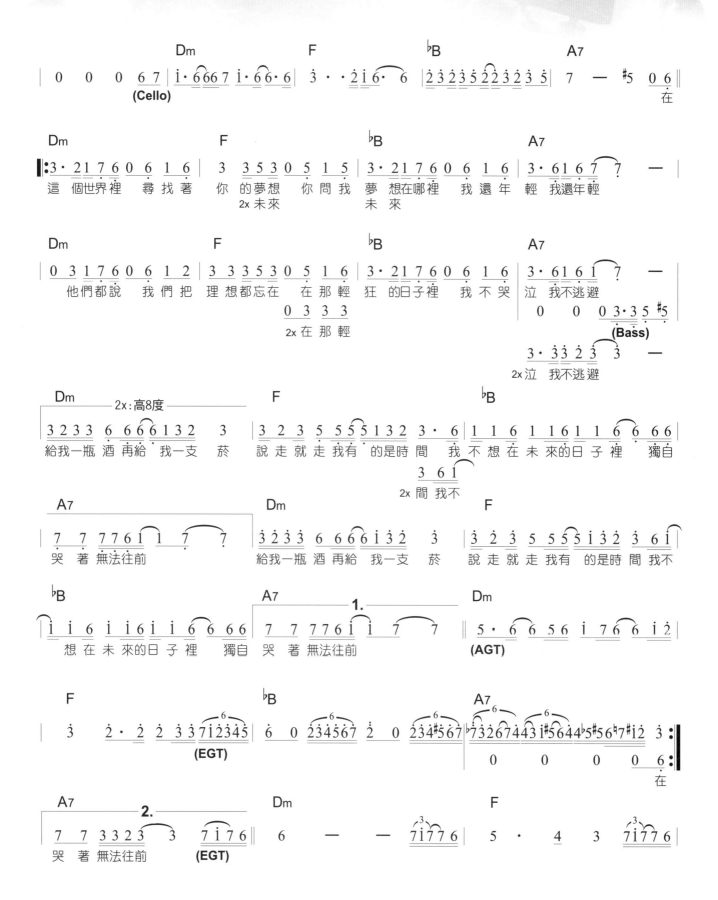

OP：老王樂隊

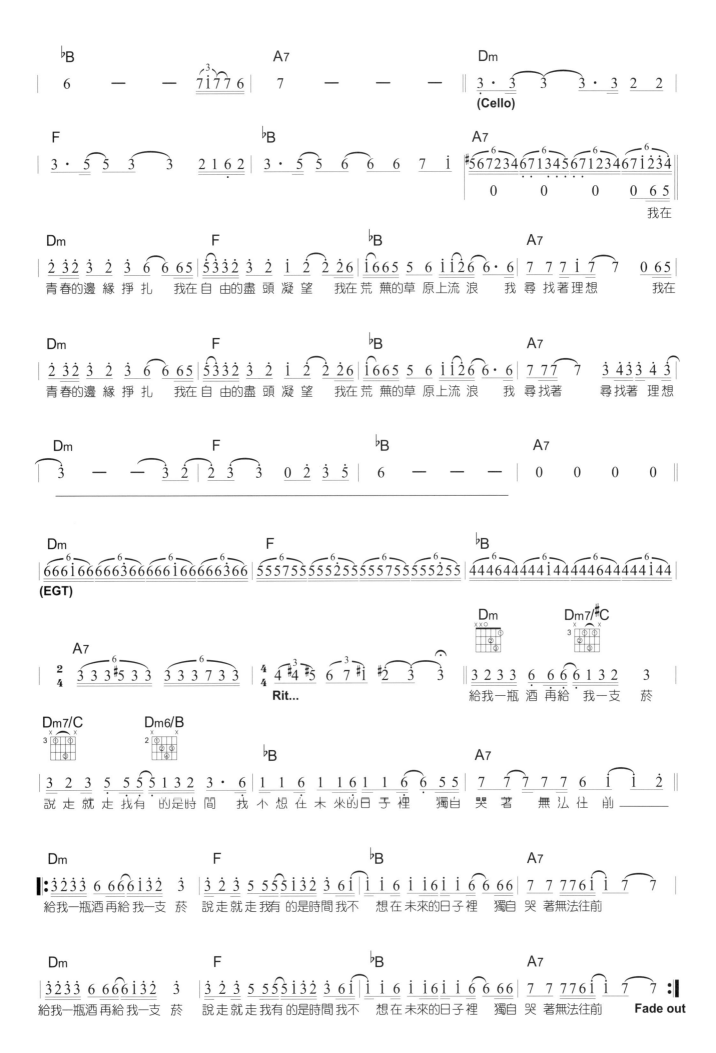

原諒我不明白你的悲傷

演唱 / 那我懂你意思了　詞曲 / 陳修澤

Key G　Play G　Tempo 4/4 ♩= 83

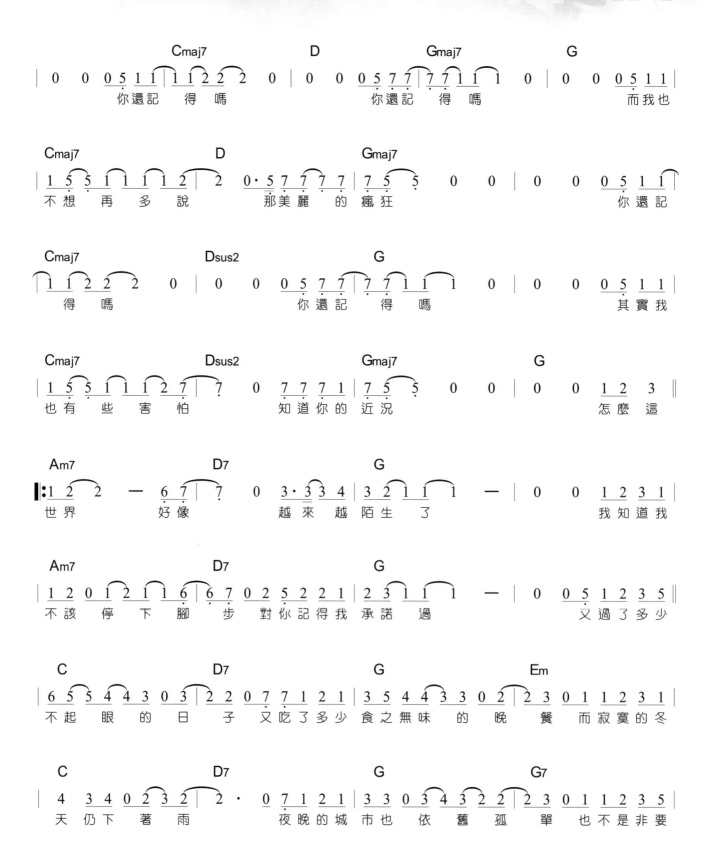

OP：街聲股份有限公司
SP：街聲股份有限公司

Cmaj7 **D7** **G** **Em**

`| 5 6 6 3 4 2 3 2 | 2 0 7 7 1 2 3 | 5 4 0 3 4·3 3 2 | 2 3 0 1 1 2 2 3 |`

懷念 什麼 吧 只是 遺失的 歲月 有一些 感 傷 那些 還來不

Am7 **D7** **G** **Gmaj7** 2x (G)

`| 3 4 0 4 4 2 3 2 | 2 0 7 3·7 7 1 | 1 — — — | 0 0 0 0 ‖`

及 說 再 見 的 會再見 吧

`2 0 5 4 2 2 0 2 3 3 3 3 4 3 3 2 2 3 0 1 1 2 3 5`

原諒 我 不 明 白 你 的 悲 傷 我 知道感傷

Cmaj7 **1.** **Dsus2** **G**

`| 3·2 2 6 | 3·2 2 0 | 2·1 1 5 | 2·1 1·0 |`

Cmaj7 **Dsus2** **Gmaj7** **G**

`| 3·2 2 6 | 3·2 2 1 1 2 | 7 — — — | 0 0 1 2 3 :‖`

怎麼 這

C **2.** **D** **Gmaj7** **Em**

`| 6 5 5 3 4 3 2 2 | 2 0 7 7 1 2 3 | 5 4 0 3 4·3 3 2 | 2 3 0 1 1 2 2 3 |`

這樣 就 夠 了 還需要 一些 面對 明天的 力 量 那些 還來不

Am7 **D** **Gmaj7** **G**

`| 3 4 0 4 4 2 3 2 | 2 0 7 3·7 7 1 | 1 — — — | 0 0 1 2 3 1 ‖`

及 說 再 見 的 會再見 吧 我 知道我

Am7 **D7** **G**

`| 1 2 0 1 2 1 1 6 | 6 7 0 2 5 2 2 1 | 2 3 7 1 1 | 1 — ‖`

不該 停 下 腳·步 對你 記得我 承諾·過 **Fine**

六弦百貨店精選 ④
GUITAR SHOP SPECIAL COLLECTION ④

編　　著	潘尚文
美術編輯	呂欣純
封面設計	呂欣純
電腦製譜	林仁斌、林婉婷
譜面輸出	林仁斌、林婉婷
譜面校對	潘尚文

出版發行	麥書國際文化事業有限公司
	Vision Quest Publishing International Co., Ltd.
地　　址	10647　台北市羅斯福路三段325號4F-2
	4F.-2　No.325, Sec. 3, Roosevelt Rd.,
	Da'an Dist., Taipei City 106, Taiwan（R.O.C.）
電　　話	886-2-23636166・886-2-23659859
傳　　真	886-2-23627353
郵政劃撥	17694713
戶　　名	麥書國際文化事業有限公司

官　　網	http://www.musicmusic.com.tw
E-mail	vision.quest@msa.hinet.net

中華民國 107 年 8 月 初版